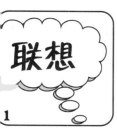

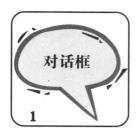

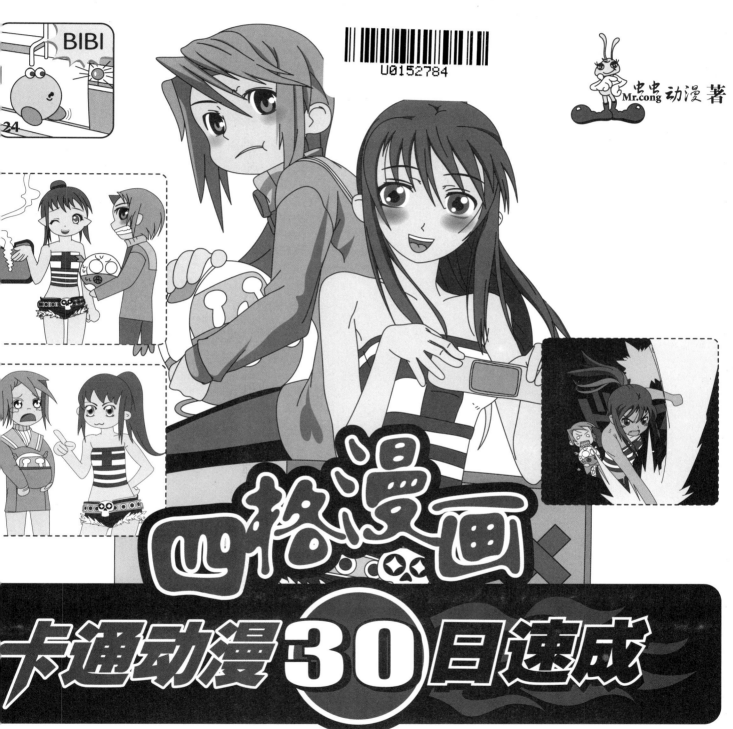

四格漫画

卡通动漫30日速成

Mr.cong动漫著

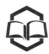
化学工业出版社

·北京·

四格漫画是以四个画面分格来完成一个小故事或一个创意的表现形式，特点是注重创意、画面简洁、对白精辟，让人能够轻松阅读。

本书采用"分解记忆法"，从四格漫画的概述开始，对其中常用的基础图形、生活用品、办公用品、食物、动物、场景、人物等加以分门别类的讲解，由简到繁、由易到难，逐步带着学习者一一突破，在每一天中，先以亲切自然的语言讲解当天主题的多种绘画技法，再向读者介绍当天分类中常见的样式，最后通过实战练习来结束当天的阶段性学习。

全书采用一种轻松有效的方法使初学者在短短的30天内掌握四格漫画的画法，非常适合卡通动漫工作人员及绘画爱好者阅读。

图书在版编目（CIP）数据

卡通动漫30日速成·四格漫画/虫虫动漫著. —北京：
化学工业出版社，2011.11
ISBN 978-7-122-12596-5

Ⅰ.卡…　Ⅱ.虫…　Ⅲ.①动画-绘画技法②漫画-绘画
技法　Ⅳ.J218.7

中国版本图书馆CIP数据核字（2011）第212197号

责任编辑：陈　曦　丁尚林　　　　　　　　　　装帧设计：丛　琳
责任校对：周梦华

出版发行：化学工业出版社　（北京市东城区青年湖南街13号　邮政编码100011）
印　　刷：北京云浩印刷有限责任公司
装　　订：三河市万龙印装有限公司
880mm×1230mm　1/16　印张8$\frac{1}{2}$　2012年3月北京第1版第1次印刷

购书咨询：010-64518888（传真：010-64519686）　　售后服务：010-64518899
网　　址：http://www.cip.com.cn
凡购买本书，如有缺损质量问题，本社销售中心负责调换。

定　价：29.00元

前　言

　　"动漫"一词来自国内一些从事卡通漫画的艺术人士。其准确定义是"动画和漫画产业"，涉及的领域有传统绘画艺术、雕塑艺术、手工动画、泥塑动画、影视制作、音效制作、广告策划、科学仿真、计算机模拟、计算机图形学、计算机游戏、科幻小说、神话小说、报刊连环画、动画短片、动漫教材、影视发行、音乐发行、玩具设计、礼品发行等。

　　《卡通动漫30日速成》系列图书自上市以来，以它独有的简洁、细致、实战、概括、阶段性、统一性等特点展现了学习卡通动漫的轻松与明快。这套图书涵盖了美少女、美少男、动物、特效、场景等几大方向，通过实例讲解技法、知识点汇总、每日案例实战这三大步骤，进行卡通动漫绘画技法的剖析与分解。书中案例经典、知识点突出，每日实战更是直接深入生活，将现实与动漫的世界进行衔接、转换。因此，在动漫领域教材不断涌现的市场中，这套图书以自身的特点和优势而经久畅销，同时也向我国台湾输出版权，在不同地域开始了这套图书自身的漫游。

　　为了更好地服务读者，我们编写了第二版，在全套系列图书中，我们重新绘制了大部分案例，以更清晰明了的绘画让读者阅读临摹，同时删除了一些不够精美的案例；在实战部分，我们进一步选择最新、最时尚的画面，使读者感觉到全套图书与时代、生活的紧密连接。第二版的绘画方法也有别于第一版，比如女孩的眼睛，不仅有过去日式的画法，更添加了韩式及欧美的风格。同时，在本系列图书中还增加了一些新的分册：《Q版形象》、《服装》、《古典人物》、《游戏精灵》、《四格漫画》等。

　　《卡通动漫30日速成》第二版会继续成为中国动漫爱好者学习的助手和朋友，我们所做的一切只为了给读者以最强有力的参考与帮助。希望读者每日学习一点点，日积月累产生质的飞跃。

　　衷心感谢为了出版这套图书，为了不断丰富图书的内容、绘画技法而不断努力的团队成员，感谢虫虫动漫工作室的全体画师：王静、赵晨、李娟、董红佳、刘倩、李文惠、张东云、李鑫、翟东辉、胡培瑜、王丽端、罗贵来、张冬梅、张乐、刘煜、杨景辉。

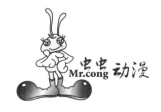

目录 四格漫画

卡通动漫 **30**日速成 四格漫画

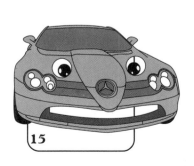

卡通动漫30日速成　四格漫画

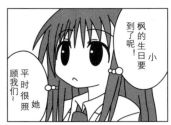
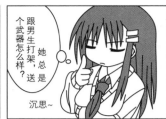

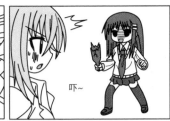

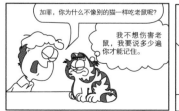
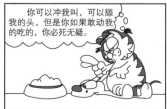
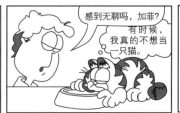

四格漫画的定义

　　四格漫画顾名思义就是以四个画面分格来完成一个小故事或一个点子创意的表现形式。四格漫画短短几格讲述了一个事件的发生、情节转折及幽默的结局。让人看完不觉莞尔、会心一笑或捧腹大笑。四格漫画着重点子创意，画面不需很复杂，角色也不要太多，对白精简，让人容易轻松阅读。

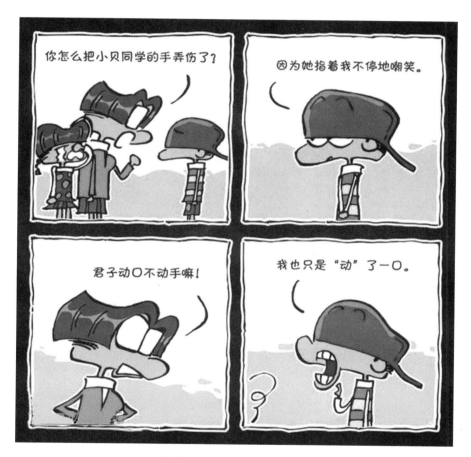

　　如何在四幅画面中完整交代你要表达的意思？以下有五点建议：

　　1. 掌握四格漫画起、承、转、结的表现特点，前三格铺陈蓄势，第四格让人意想不到；

　　2. 使用的对白尽量精简，不用对白只靠表情跟动作是最好也是最难的演出；

　　3. 利用画面表现出幽默、有趣的效果；

　　4. 画面中的角色表情、动作、场景等细节要描述清楚、生动；

君子动口不动手

　　5. 动作、表情、对白、情节安排必须符合各个角色设定的性格特征与一贯性。

四格漫画的特点

　　四格漫画在表现上的特点主要是强调叙事。四幅中的每一幅都有它一定的内容含义。在第一幅画面中，通常交代场景、角色、角色和角色、角色和场景等之间的关系；在第二幅画面中，通常交代发生的事情；在第三幅画面中，通常交代角色对于发生事件的反应；在第四幅画面中，通常表现故事情节的结局。

卡通动漫 ● 四格漫画 30 日速成

四格漫画的版式1

中国四格漫画板式结构大多是四格，国外漫画多以分隔形式存在。

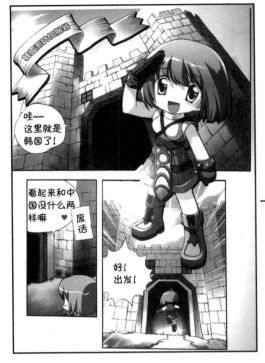

版面结构
- - - - - - - - - - >

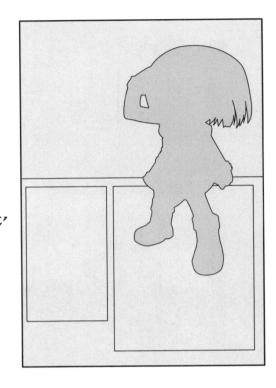

在四格漫画中，有时候人物不一定是放在某个框框中，而是超出了框框的大小，这样体现了主题，也突出了重点。

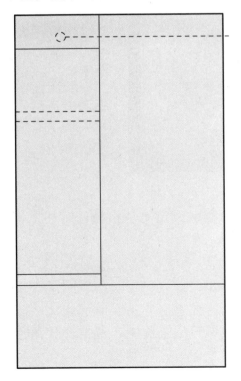

这里一般是用来放小标题的。

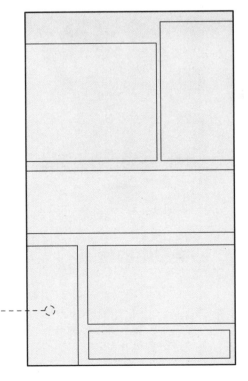

右边四格漫画的版式由于框框比较多，因此一般被用在漫画人物心理活动较多的漫画中。

四格漫画的版式2

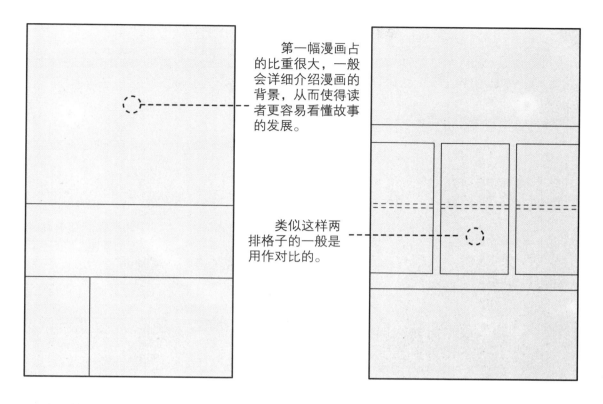

第一幅漫画占的比重很大，一般会详细介绍漫画的背景，从而使得读者更容易看懂故事的发展。

类似这样两排格子的一般是用作对比的。

看四格漫画的顺序：从左往右，从上往下（中国格式）；从右往左，从上往下（日本格式）。有时中国漫画也使用日本格式。

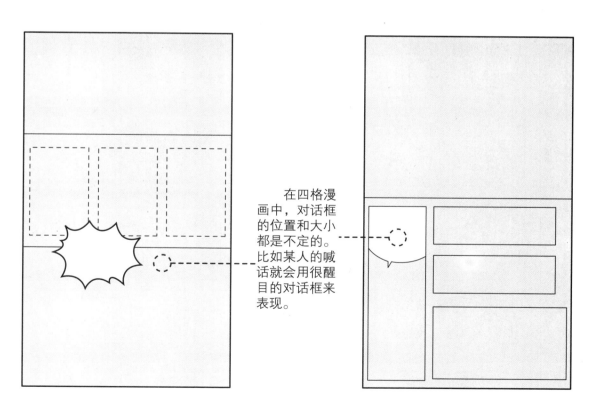

在四格漫画中，对话框的位置和大小都是不定的。比如某人的喊话就会用很醒目的对话框来表现。

对话框的绘制

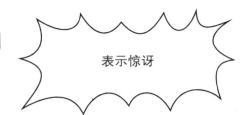

表示惊讶

在动漫中，表现惊讶状态的对话一般多用不规则的锯齿来勾绘对话框。

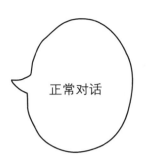

正常对话

为了表现联想范围的宽广，一般用类似云的形状作为文字的外框。一朵云加上几个小圆，形象地表达了联想的特点。

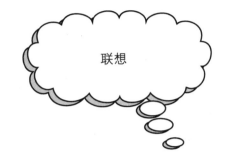

联想

正常对话时，一般用一个椭圆、矩形或者圆角矩形加个小尾巴来体现对话。

旁白用于解释一些剧情，所以一般不用那些精致的对话框，只需拉一个长方形或者一条线把文字与画面隔开即可。

说明旁白

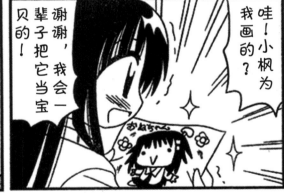

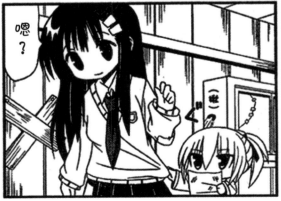

卡通动漫

四格漫画

30 日速成

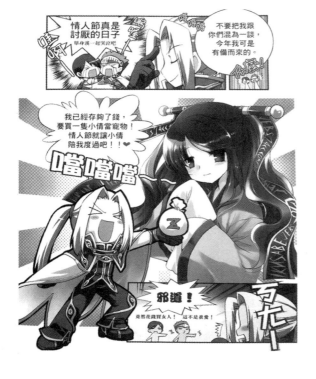

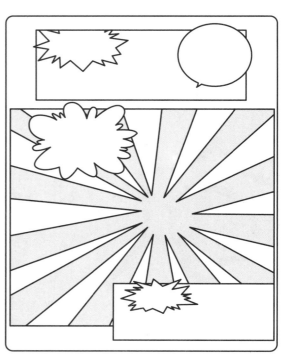

通过一天的学习，我们了解了四格漫画的框架结构以及对话框的类型。在实战中，我们要抓住最简单的框架线条进行绘制，最后将人物轮廓勾出，与框架拼合，这样一个漂亮的版面就完成了。

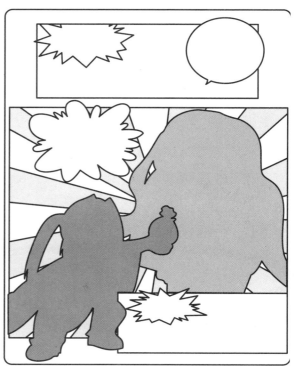

基础图形是绘画最基础的入门，可以说既简单又复杂。万物都是由这些基本形状构成，只要我们在这上面花点工夫，即使最简单的也会是最美的。

球的转换

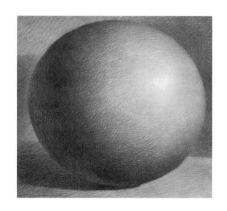

実物素描图　　　　　　　　轮廓简化图　　　　　　　　表情完成图

球形是生活中最常见的，比如蛋、篮球、乒乓球等。简化球其实最简单，画一个圈就行了。由于球比较圆，所以选择圆脸的表情更加合适。

圆锥的转换

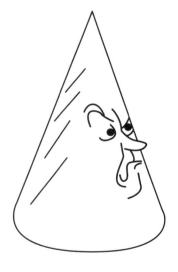

実物素描图　　　　　　　　轮廓简化图　　　　　　　　表情完成图

圆锥这类形状在生活中的作用也十分巨大，比如螺丝钉、钉子等。通常用钉子来形容那些顽固的人，所以选择尖酸的表情与圆锥更加贴切。

三角锥和棱柱的转换

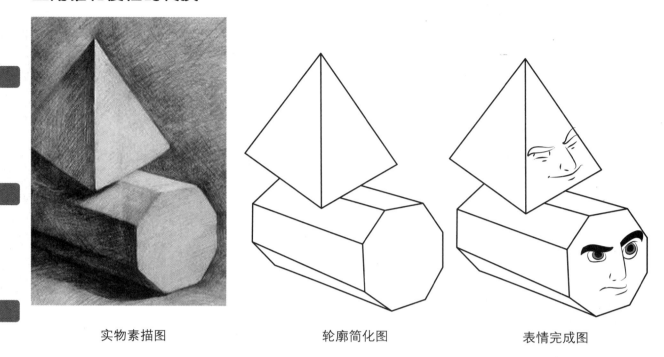

实物素描图　　　　　　　　　　　轮廓简化图　　　　　　　　　　　表情完成图

　　三角锥与棱柱在生活中也很常见，由于各个面都是平面，所以在表情的选择上便十分随意，无论什么表情放在上面都能发挥作用。

转换合成

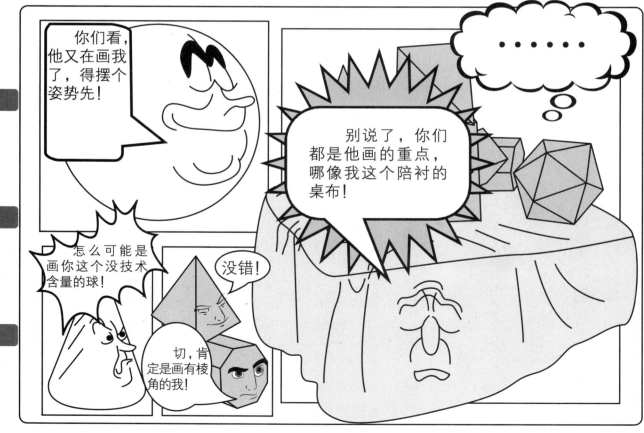

第②天实战

自行车

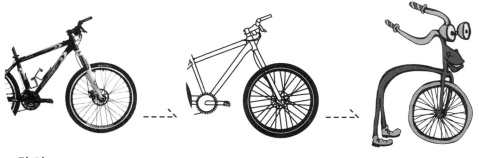

路障

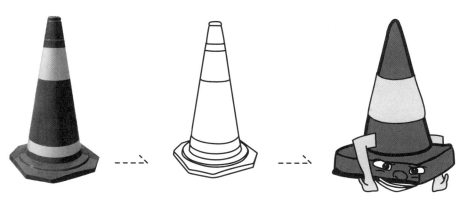

在基础图形的实战中，我们选的是圆形和圆锥，圆形的代表是自行车的车轮，圆锥的代表是路障，绘制好后添加表情，最后在四格漫画中讲述了它俩发生的事情。

卡通动漫

四格漫画

30日速成

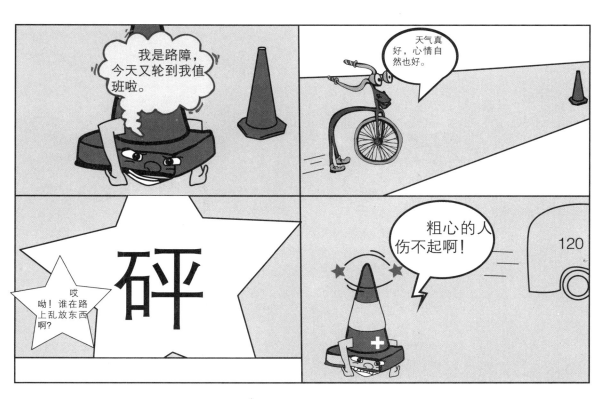

第3天　两个球形的对白

四格漫画中很多形象都是由基础图形转变而来的，因此对于基础图形的掌握就需要我们下苦工。今天我们先来熟悉球形在四格漫画中的形象。

球形的转换

立体球形原图1

立体球形原图2

绘制的球形

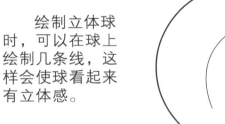

绘制立体球时，可以在球上绘制几条线，这样会使球看起来有立体感。

绘制的球形

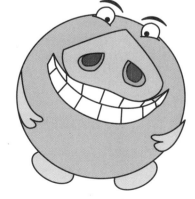

添加表情后的效果图1

在转化为形象时，表情在球形上的定位很重要，不同位置使球形有着不同的形象，也代表着不同的内心情感。

添加表情后的效果图2

球形四格漫画的对白

可爱猪

可爱猪，就是那种傻头傻脑的家伙，本想捉弄别人，最后都是自己栽了。

胖青蛙

胖青蛙胆小，没少让可爱猪欺负。

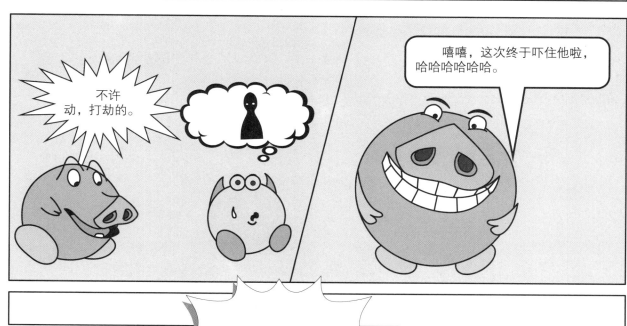

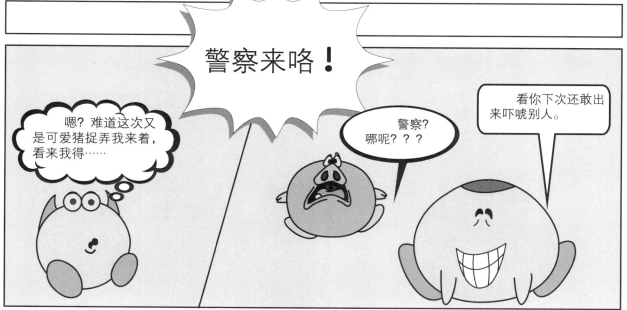

西瓜、苹果的转换

西瓜

苹果

找两张西瓜和苹果的图片。

西瓜的原图

苹果的原图

抓住主要线条对西瓜和苹果进行绘制，画出西瓜和苹果的轮廓图即可。

西瓜的轮廓图

在绘制好的西瓜和苹果的轮廓图上添加表情和手脚。可爱的西瓜和苹果形象就展现在我们面前了。

苹果的轮廓图

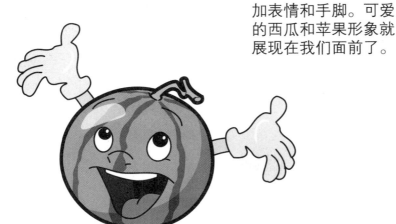

添加表情后的效果图

添加表情后的效果图

西瓜

苹果

在赋予西瓜和苹果两个形象活力后，它们之间的精彩故事也就展现在我们面前了。而手的添加将更具活力。

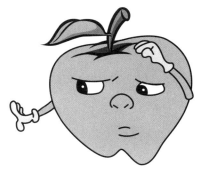

卡通动漫 ■ 四格漫画 **30** 日速成

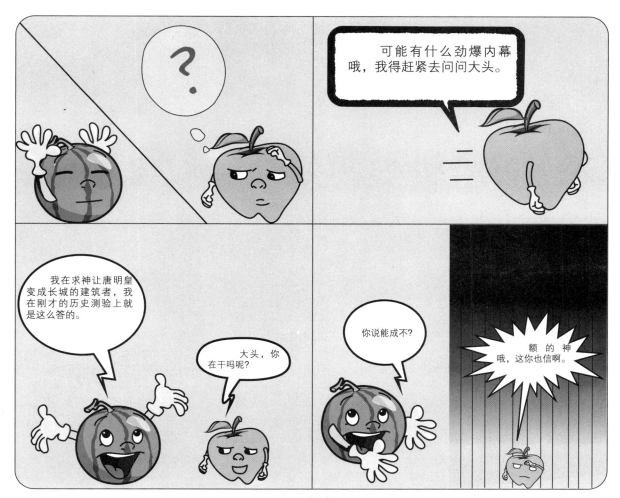

？

可能有什么劲爆内幕哦，我得赶紧去问问大头。

我在求神让唐明皇变成长城的建筑者，我在刚才的历史测验上就是这么答的。

大头，你在干吗呢？

你说能成不？

额的神哦，这你也信啊。

求神

盒子是我们生活中最常见的物品，但是盒子之间也能发生许多有趣的故事哦。现在就让我们发挥想象，写出不一样的故事吧！

方盒子的转换

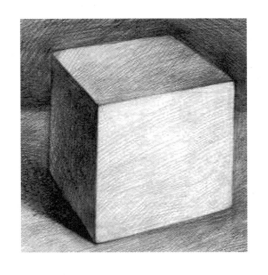

实物素描图

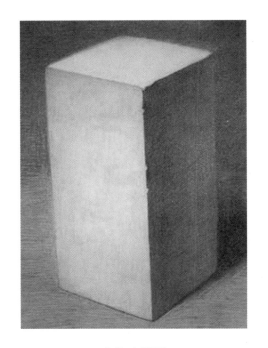

实物素描图

轮廓简化图

根据素描图，将盒子的轮廓线勾绘出来即可。

轮廓简化图

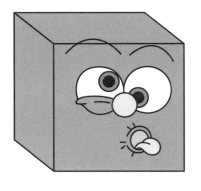

完成效果图

为盒子添加表情时要注意大小，同时盒子朝向不同时，表情的方向也要跟着改变。

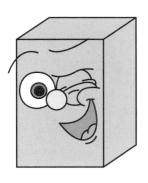

完成效果图

盒子的对白

　　我们已经知道了怎么把实物转成线稿，之后是给线稿图加上表情，完成一个有生命的角色。现在就让我们发挥自己的想象力，让已经被赋予生命的盒子通过不一样的对白与动作来表达自己的想法或者一个故事吧。

方盒子

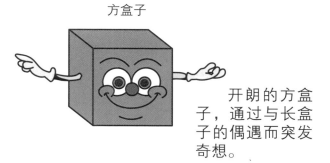

开朗的方盒子，通过与长盒子的偶遇而突发奇想。

长盒子

贪睡的长盒子，在今天难得地思考了一回。

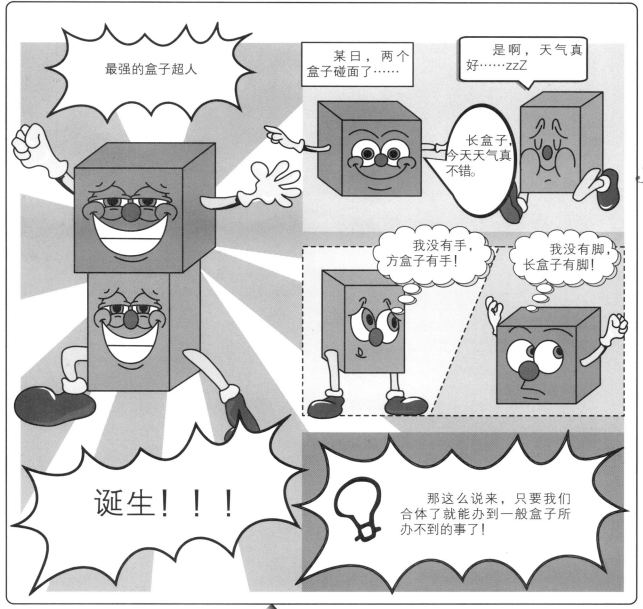

通过一天的学习，我们已经知道如何在转换后的方形物体上面添加表情，赋予它们生命。那就让我们在实战中巩固一下吧。

在进行实物转卡通的时候要注意线条的精简，精确地表达出该物品的特点即可，加表情时要注意符合外形。

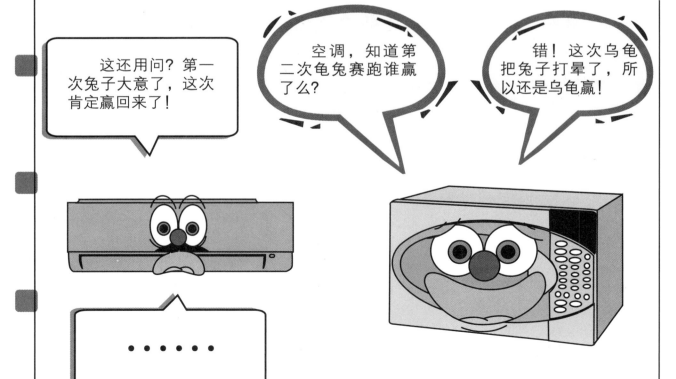

这还用问？第一次兔子大意了，这次肯定赢回来了！

空调，知道第二次龟兔赛跑谁赢了么？

错！这次乌龟把兔子打晕了，所以还是乌龟赢！

.

我们的生活用品种类繁多，用处各异，但都是为了给我们提供便利而存在的。它们之间的故事可多了，现在就让我们进入它们的世界吧 。

水杯、闹钟的转换

杯子的原图

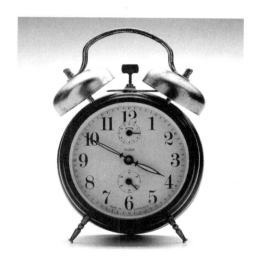

闹钟的原图

轮廓简化图

在绘制闹钟时，数字不必全部表现，只需把重要的4个时刻点表现出来，同时指针也可以随自己的喜好而改动。

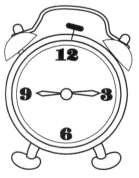

轮廓简化图

完成效果图

为杯子的把手加上几条线当做阴影，同时在杯口绘制一段封闭的弧线，用来突出杯中的热水，使杯子更形象。

完成效果图

垃圾桶、汤锅的转换

垃圾桶的原图

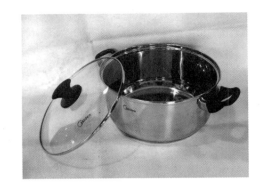

汤锅的原图

轮廓简化图

先观察垃圾桶的造型，然后将大致的轮廓勾绘出来。

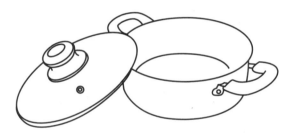

轮廓简化图

先注意观察汤锅内部以及盖子的构造，然后将其轮廓勾绘出来。

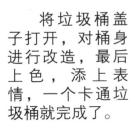

将垃圾桶盖子打开，对桶身进行改造，最后上色，添上表情，一个卡通垃圾桶就完成了。

完成效果图

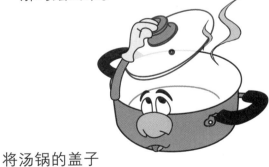

完成效果图

将汤锅的盖子移动位置，再添上一只手和表情，最后上色。这样一个汤锅大叔的形象就出来了。

cartoon

水杯和闹钟的对白

我们已经知道了怎么把实物转成线稿以及给线稿图加上表情，完成一个有生命的角色。一般人都不会把杯子与闹钟联系起来编故事，但有意思的故事往往都是在两个毫不相干的事物之间发生的。

闹钟弟弟

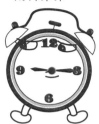

多愁善感的闹钟，总是希望让所有人都知道自己的想法。

水杯哥哥

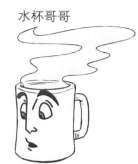

善良的水杯，总是倾听闹钟的牢骚。但是当一个听久了牢骚的人也想发牢骚的时候是很可怕的。

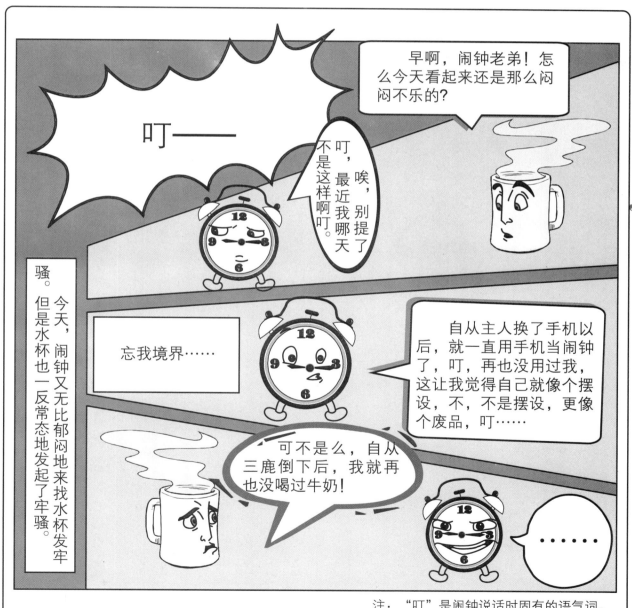

注："叮"是闹钟说话时固有的语气词。

垃圾桶和汤锅的对白

　　按照我们惯有的想法，没人会去把肮脏的垃圾桶跟香味四溢的汤锅联系起来。但是我们不妨想想，这两个毫不相干的物品之间是不是也能发生点什么有趣的故事呢？

垃圾桶

好奇的垃圾桶，对汤锅的动作感到好奇，总想尝试一下。

汤锅

压力太大的汤锅，总需要举起盖子来释放压力。

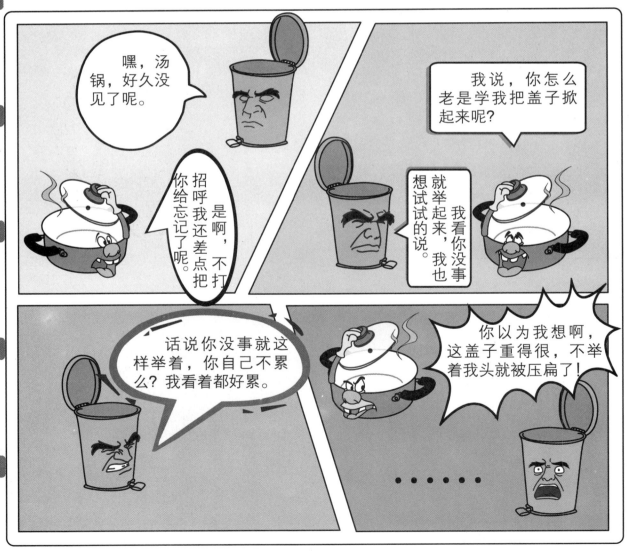

嘿，汤锅，好久没见了呢。

我说，你怎么老是学我把盖子掀起来呢？

是啊，不打招呼我还差点把你给忘记了呢。

就举起来，我也想试试的说。我看你没事

话说你没事就这样举着，你自己不累么？我看着都好累。

你以为我想啊，这盖子重得很，不举着我头就被压扁了！

· · · · · ·

第 5 天实战

通过一天的学习，我们已经知道了如何在转换后的方形物体上面添加表情，赋予它们生命。那就让我们在实战中巩固一下吧。

在进行转换的时候，不必完全按照原图。可以根据自己的想象，使其更加卡通化。

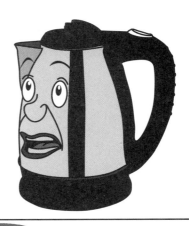

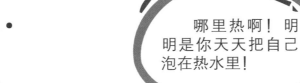

• • • • • •

热死了！热死了，冰箱，你说这天气咋那么热呢？

哪里热啊！明明是你天天把自己泡在热水里！

第 6 天　办公用品的转换

办公用品的种类非常多，在现实中大家对于这些办公用品已经很熟悉，对于它们的作用也已经很了解啦。但是这些办公用品除了实用外，还有可爱的一面，下面就来重新认识一下它们吧。

电脑、鼠标的转换

电脑的原图

鼠标的原图

轮廓简化图

绘制出的实物的轮廓简化图一般都很生硬，因此在添加表情之前我们可以先适当地对其进行改动，这样就更容易添加表情啦。

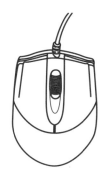

轮廓简化图

完成效果图

大家在添加表情时，要注意表情所放的位置不同，效果图给人的感觉也会不一样哦。

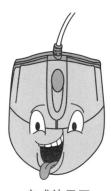

完成效果图

电脑和鼠标的对白

在办公用品王国中，总是存在着一个谜，而且至今还未解开。那就是在办公用品中，到底谁是这个王国的国王。

电脑

电脑为人老实，一就是一。但脑袋瓜很灵活，总是能帮助别人，在办公用品王国中德高望重。

鼠标

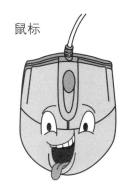

鼠标好动，浑身充满了活力，是位时尚的年轻人，是电脑的得力助手之一。但是它的野心可不小。

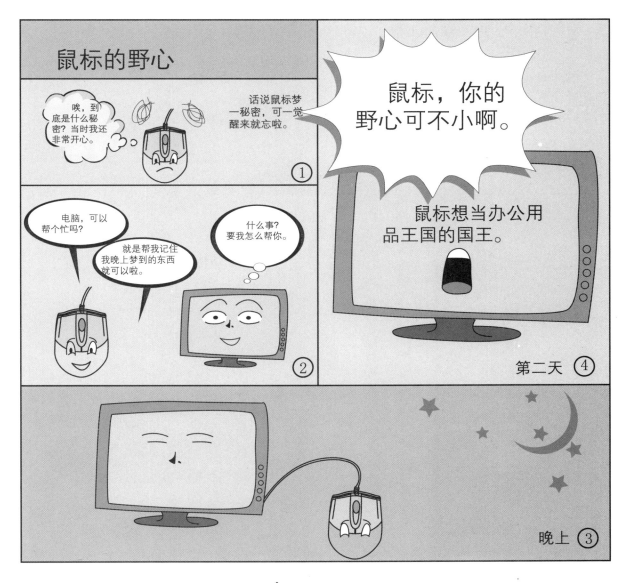

鼠标的野心

① 唉，到底是什么秘密？当时我还非常开心。
话说鼠标梦一秘密，可一觉醒来就忘啦。

② 电脑，可以帮个忙吗？
就是帮我记住我晚上梦到的东西就可以啦。
什么事？要我怎么帮你。

③ 晚上

④ 鼠标，你的野心可不小啊。
鼠标想当办公用品王国的国王。
第二天

卡通动漫

四格漫画

30日速成

第 ⑥ 天实战

电脑爸爸

鼠标儿子

在实战中，我们把电脑和鼠标拟人化，电脑是爸爸，鼠标是儿子，他们之间会发生什么事情呢？

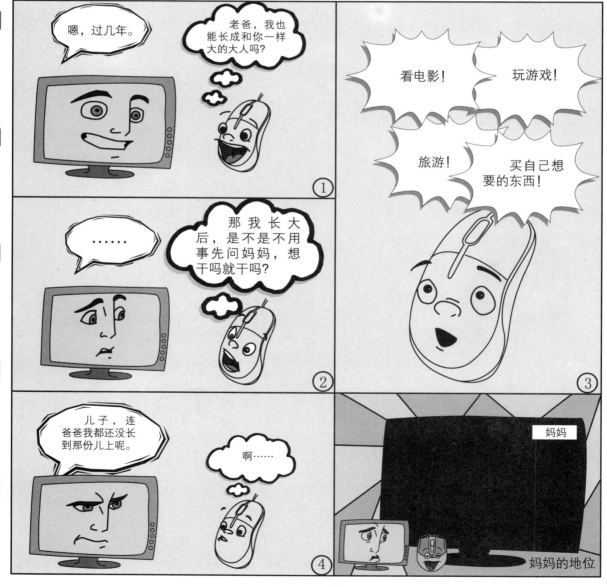

① 嗯，过几年。

老爸，我也能长成和你一样大的大人吗？

② ……

那我长大后，是不是不用事先问妈妈，想干吗就干吗？

看电影！

玩游戏！

旅游！

买自己想要的东西！

④ 儿子，连爸爸我都还没长到那份儿上呢。

啊……

妈妈

妈妈的地位

第7天 家居用品的转换

我们的生活少不了家居用品，比如洗衣机、电视、音响等。故事总是发生在我们身边，但你有没有想过这些家居用品也有很多奇特的故事呢？

洗衣机的转换

洗衣机的原图

轮廓简化图

仔细观察洗衣机的外观，通过理解用最简单的线条勾绘出洗衣机的轮廓。

<div style="text-align:right">
卡通动漫

四格漫画

30日速成
</div>

转换卡通图

对洗衣机进行变身，使它看起来更加卡通。将它的身体变成上宽下窄，再添上点色彩。现在再看洗衣机就没之前那么死板了。

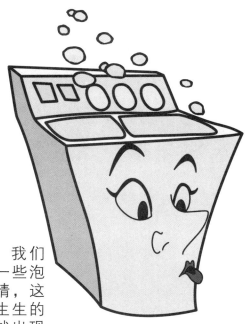

完成效果图

最后，我们为它加上一些泡泡以及表情，这样一个活生生的卡通形象就出现在我们面前了。

音响、收音机的转换

音响的原图

收音机原图

轮廓简化图

音响的轮廓线条简洁明了，无需做太大的精简。

轮廓简化图

收音机的喇叭位置空洞较多，可以用复制的方法绘制，又快又好。

完成效果图

给音响上色，再添加一些有意思的表情，这样一对正在交流的音响就完成了。

完成效果图

将收音机那硬直的线条转换成柔顺的弧线，同时对部分地方进行删减和改动，最后为其上色、添上表情就完成了。

洗衣机和收音机的对白

洗衣机和收音机都会发出声音，如果将这两种声音结合起来听会有许多意想不到的收获。现在就开动我们的脑筋，想象一下会有什么有趣的事情发生吧。

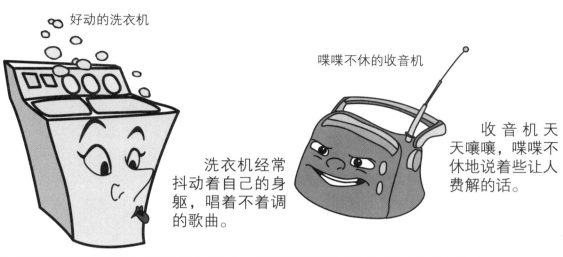

好动的洗衣机

喋喋不休的收音机

洗衣机经常抖动着自己的身躯，唱着不着调的歌曲。

收音机天天嚷嚷，喋喋不休地说着些让人费解的话。

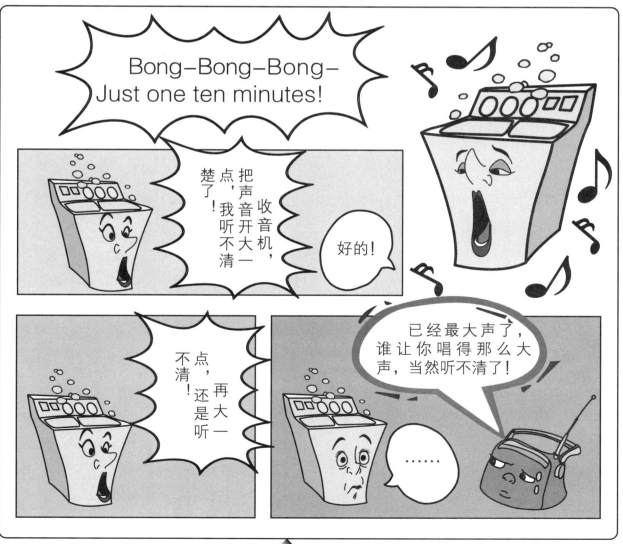

Bong-Bong-Bong- Just one ten minutes!

收音机，把声音开大一点，我听不清楚了！

好的！

一点，再大不清！还是听

已经最大声了，谁让你唱得那么大声，当然听不清了！

……

音响之间的对白

音响可是我们生活中必不可少的，假如一对音响之间发生了点什么将会多么有意思啊！现在就开动我们的脑筋，想象一下会有什么有趣的事情发生吧。

音响媳妇

音响媳妇有着绝对的自由，想做什么就做什么。

音响丈夫

音响丈夫处处受制于媳妇，只有媳妇高兴了才能做到他想做的事。

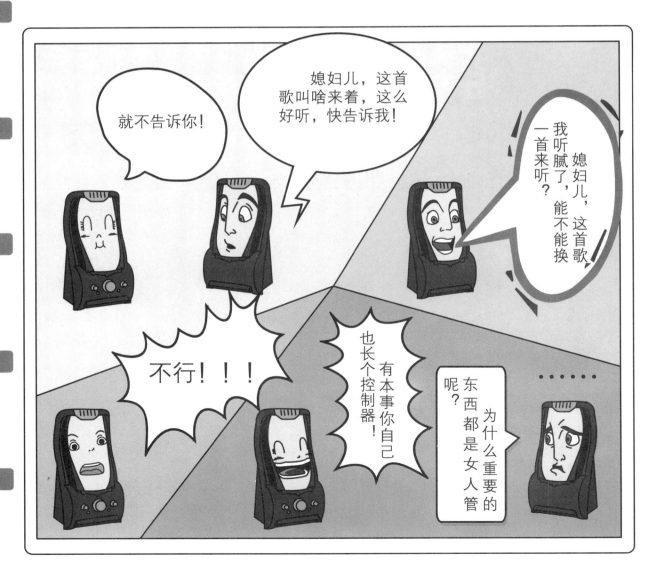

就不告诉你！

媳妇儿，这首歌叫啥来着，这么好听，快告诉我！

媳妇儿，这首歌我听腻了，能不能换一首来听？

不行！！！

有本事你自己也长个控制器！

东西都是女人管的，为什么重要的呢？

......

cartoon

第7天实战

我们已经知道了如何转换生活用品，对于今天的实战就让我们在茶壶和榨汁机之间发挥自己的想象力吧。

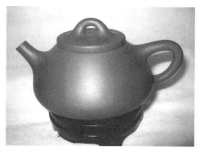

茶壶的原图

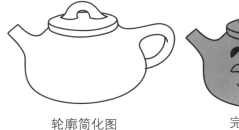

轮廓简化图

完成效果图

榨汁机的原图

轮廓简化图

完成效果图

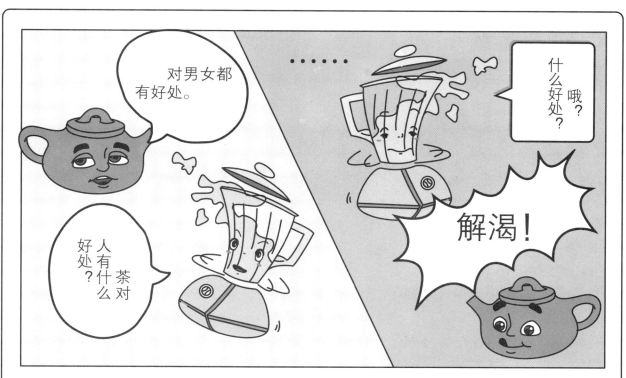

对男女都有好处。

人茶对有什么好处？

……

什么好处？

哦？

解渴！

当有人问你最喜欢吃的食物是什么时，你会马上想到什么？汉堡、薯条、鸡腿、比萨等。是的，这些都是很好吃的，但是当你赋予它们丰富的神态时，你会发现它们是如此的有活力。

汉堡、薯条的转换

汉堡的原图

薯条的原图

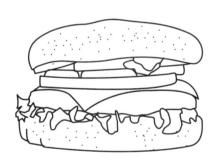

轮廓简化图

绘制出实物的轮廓简化图要求线条简练，省略很多线条。在绘制实物中有时为了后期添加表情，可以适当地改变原图，使画面更有活力。

轮廓简化图

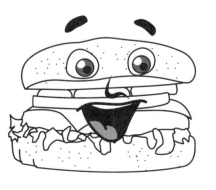

完成效果图

看汉堡张着大大的嘴、薯条飞快地奔跑着，以至于有个薯条宝宝都飞出来了，多有趣啊！这些都是表现画面活力的手法之一。

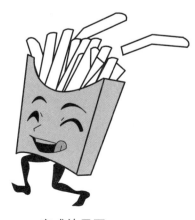

完成效果图

汉堡和薯条的对白

汉堡和薯条是好朋友，但是他们整天都在和对方作比较，这次他们又会有什么新鲜的故事发生呢？

汉堡

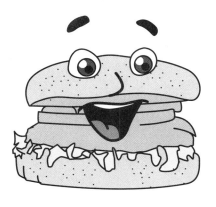

薯条

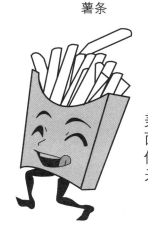

汉堡体型肥胖，据说是因为整天吃汉堡而变胖的。

薯条体型健美，常常在汉堡面前炫耀，为此他们俩经常发生矛盾。

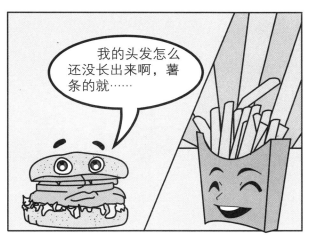

我的头发怎么还没长出来啊，薯条的就……

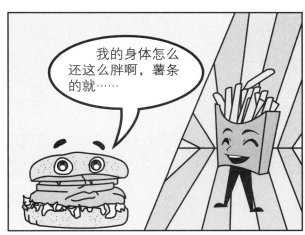

我的身体怎么还这么胖啊，薯条的就……

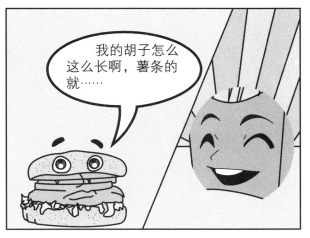

我的胡子怎么这么长啊，薯条的就……

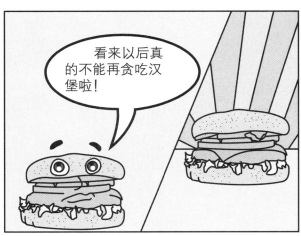

看来以后真的不能再贪吃汉堡啦！

汉堡的烦恼

卡通动漫 四格漫画 30 日速成

麻花、鸡腿的转换

麻花的原图

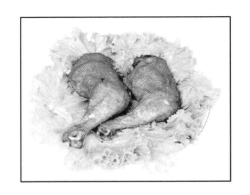

先找些食物的原图，并根据原图绘制出其轮廓。

鸡腿的原图

轮廓简化图

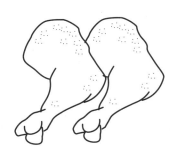

轮廓简化图

为了让麻花和鸡腿在最后的表情添加的效果图更好，我们对其进行变形，使其形象更趋向于卡通化。在对麻花的处理上，我们省略了过多的纹理，这样看起来更卡通。

麻花变形图

鸡腿变形图

在最后的表情添加上，为了使食物形象更加可爱，我们给麻花添加上小孩子的表情，更显得活泼、可爱。给鸡腿塑造了一个中年人的形象，显得成熟、稳重。

完成效果图

完成效果图

麻花和鸡腿的对白

麻花

鸡腿

麻花是一名中学生，但是非常调皮、捣蛋。一上课就睡觉，一下课就没影了，对此老师很头疼。

鸡腿是麻花的老师，教的是道德教育，对于上课总睡觉的麻花，作为老师，鸡腿总是想好好教育他。

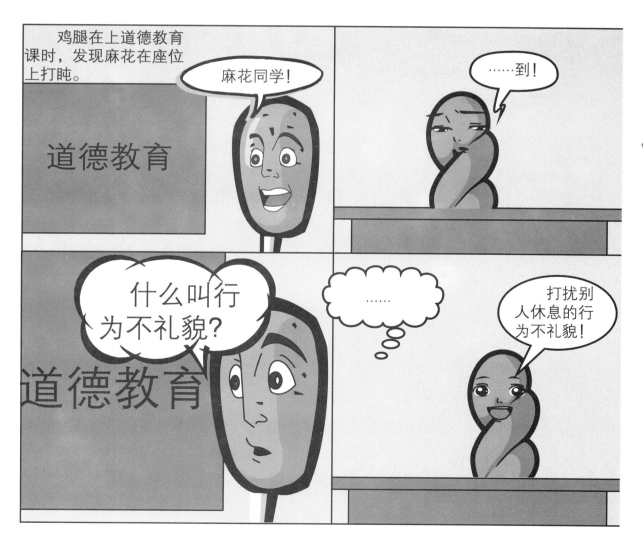

鸡腿在上道德教育课时，发现麻花在座位上打盹。

道德教育

麻花同学！

……到！

什么叫行为不礼貌？

道德教育

……

打扰别人休息的行为不礼貌！

行为不礼貌

汉堡

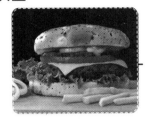 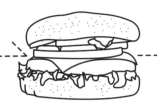 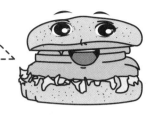

实战中，对话的两方由于对话时的姿势不一样，所以它们的五官朝向也是不一样的，但是它们的五官都要符合人物的客观条件。

薯条

 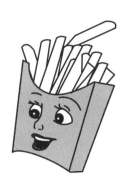

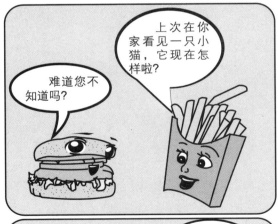

难道您不知道吗？

上次在你家看见一只小猫，它现在怎样啦？

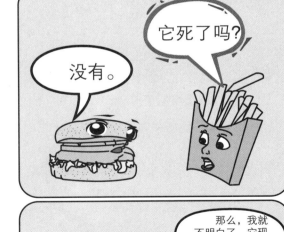

没有。

它死了吗？

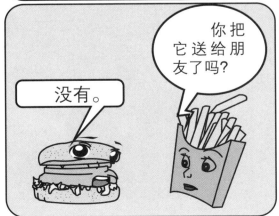

没有。

你把它送给朋友了吗？

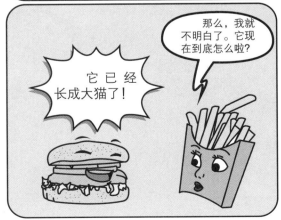

它已经长成大猫了！

那么，我就不明白了。它现在到底怎么啦？

小猫，大猫

第9天　家具的转换

回到家中，舒舒服服地坐在沙发上，或者静静地躺在床上……享受着家里的温馨和宁静，这些都离不开家具的帮助。慢慢地闭上眼睛，用心感受，你会发现家具也有它们的小故事。

床、床头柜的转换

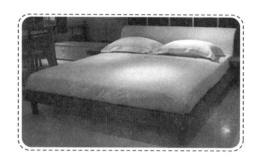

床的原图

床头柜的原图

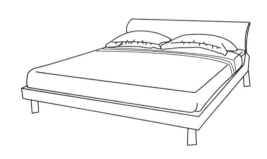

轮廓简化图

在绘制轮廓图中，床的轮廓图并不复杂，应注意的是对床空间感的把握。床头柜是由几个长方形组成的，在绘制上并没有什么困难。

轮廓简化图

完成效果图

了解了床的结构，我们可以对其进行变形，由宽到细的变形，让床看起来有一种空间感和活泼感。床头柜只需将线条变简单些即可。

完成效果图

床和床头柜的对白

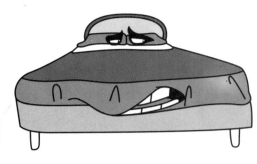

床

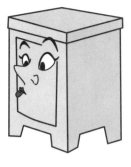

床头柜

床和床头柜是邻居，经常向对方倾诉自己的烦恼，慢慢地两个人成了最要好的朋友。

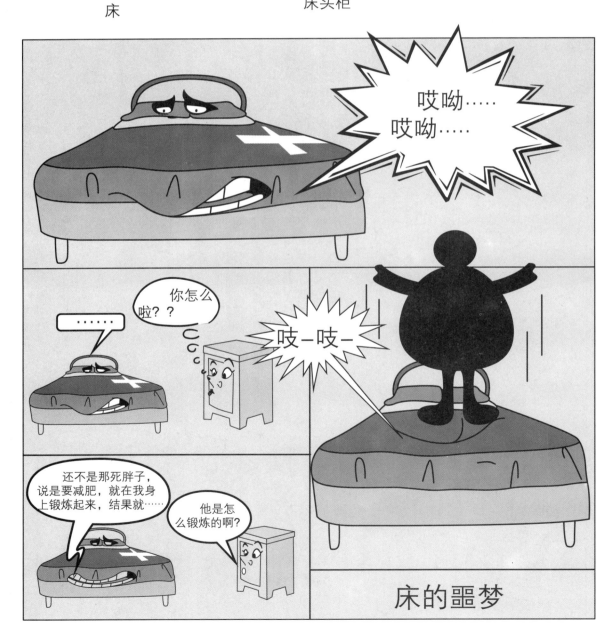

椅子和沙发的对白

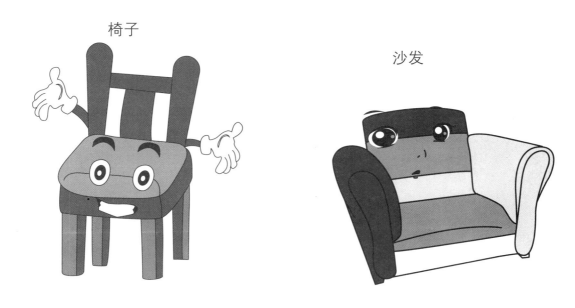

椅子和沙发是堂兄弟，椅子是哥哥，80后；沙发是弟弟，90后，它们会发生什么故事呢？

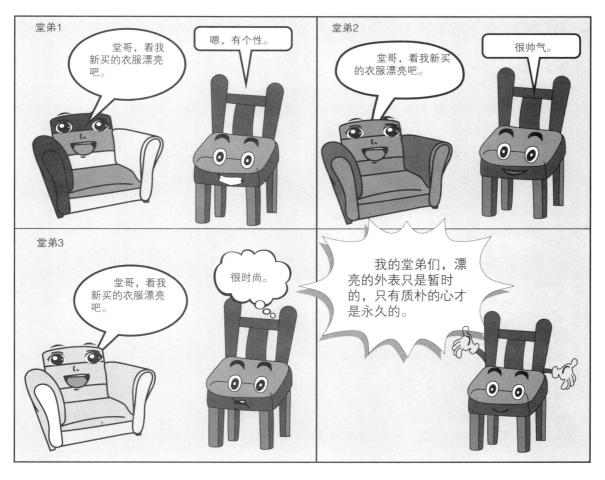

浴缸

浴缸的原图

轮廓简化图

完成效果图

马桶

马桶的原图

轮廓简化图

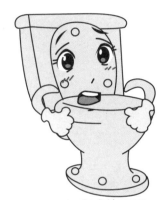

完成效果图

　　实战时，绘制浴缸要进行适当的变形，使其看起来不那么死板。对于马桶的绘制，马桶的盖子可以是打开的，这样看起来更卡通些。平时我们不是特别注意马桶，原来马桶也可以变得如此可爱，有着自己的情绪，可以表达出自己的情感。

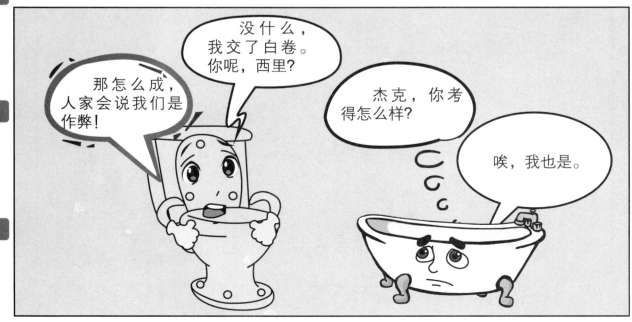

第10天　蔬菜水果的转换

　　我们每天的食物中总是少不了蔬菜和水果的身影。丰富的营养、鲜美的口感，这些都让我们对其爱不释手。它们之中也会有许多故事等待我们去发掘哦！

黄瓜、胡萝卜的转换

<div style="text-align:right">
卡通动漫 ■ 四格漫画 30 日速成
</div>

黄瓜的原图

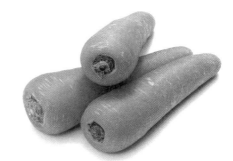

胡萝卜的原图

轮廓简化图

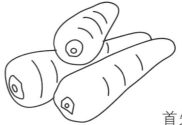

轮廓简化图

　　首先勾绘出胡萝卜大致的形状，身上的缝隙不用过于重视，只需轻点几笔即可。

　　观察原图，在绘制出外轮廓后，再在内部画一些小线条，用来表现黄瓜表皮上的"疙瘩"。

完成效果图

　　将黄瓜变得更加圆润，同时将"疙瘩"从内部转移到中间表皮，这样更有动漫的味道。

　　为其添上类似头发的叶子，再添上表情和四肢，这样胡萝卜就从静止的变成可以运动的动漫人物了。

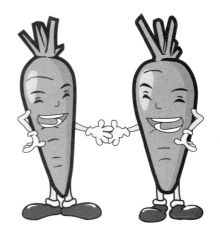

完成效果图

黄瓜和胡萝卜的对白

黄瓜和胡萝卜是我们最熟悉的蔬果之一，这一绿一红给人以鲜明的反差感。有对比就有故事，让我们发挥自己的想象力，把黄瓜与胡萝卜之间的故事用漫画表现出来吧。

返老还童的黄瓜

尽管是成熟的黄瓜，可是脸上仍然布满了"青春痘"。

少年老成的胡萝卜

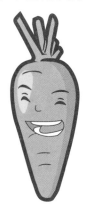

尽管是年少的胡萝卜，可是脸上却布满了"皱纹"。

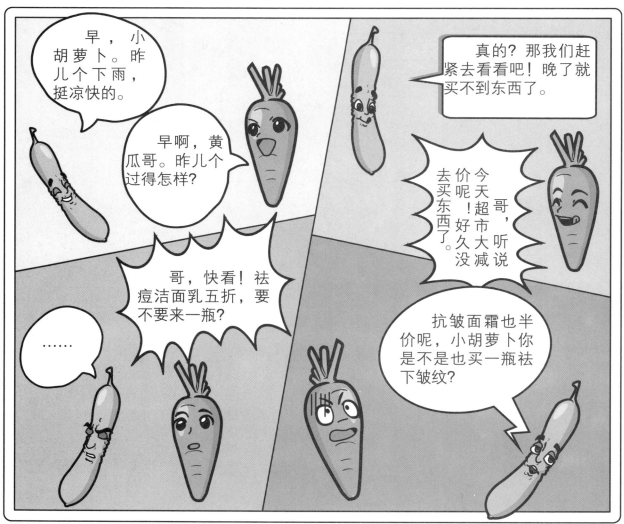

cartoon

蒜头、白菜的转换

蒜头的原图

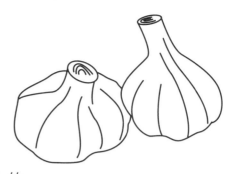

轮廓简化图

先观察蒜头的结构，在绘制轮廓时特别要注意整体的连贯性。

转换图

将轮廓图的线条修整圆滑，在底部添加一些类似根须的线条。

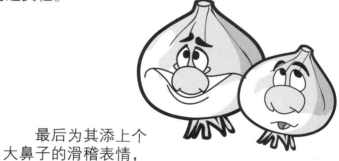

最后为其添上个大鼻子的滑稽表情，让蒜头人物看起来更加舒服、自然。

完成效果图

白菜的原图

先勾绘出最明显的线条，那些细节线条可以忽略不计。

轮廓简化图

将实物轮廓抽象化，只表现出最外层的轮廓即可。

最后为其选择合适的表情，上色后一个生动的人物形象就诞生了。

完成效果图

转换图

蒜头和白菜的对白

　　有人说："蒜头除了讨厌的气味以外，其实际价值比黄金还高。"的确我们所食用的每道菜几乎都有蒜头的身影。白菜也是我们所熟知的蔬菜。今天我们就来说说它们之间有趣的故事。

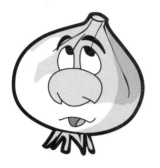

天真的蒜头

　　天真的蒜头，思维总是那么抽象，那么跳跃，让人难以捉摸。

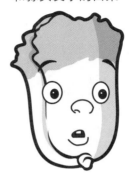

和蒜头发小的白菜

　　白菜跟蒜头从小一起长大，两人无话不说。

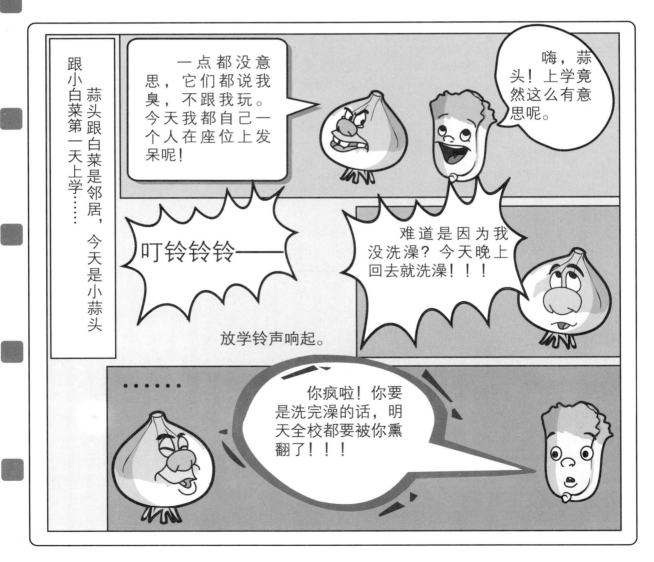

蒜头跟白菜是邻居，今天是小蒜头跟小白菜第一天上学……

嗨，蒜头！上学竟然这么有意思呢。

一点都没意思，它们都说我臭，不跟我玩。今天我都自己一个人在座位上发呆呢！

叮铃铃铃——

放学铃声响起。

难道是因为我没洗澡？今天晚上回去就洗澡！！！

……

你疯啦！你要是洗完澡的话，明天全校都要被你熏翻了！！！

辣椒原图

辣椒轮廓简化图

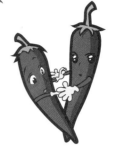

辣椒完成效果图

不要将轮廓勾绘得太复杂，只需让人明白这是什么。在将物品进行转换的时候注意卡通的随性，不要太过写实。

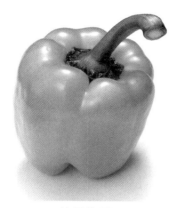

柿子椒原图

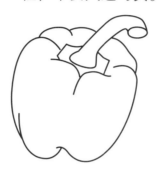

柿子椒轮廓简化图

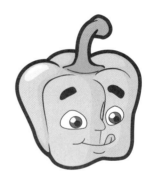

柿子椒完成效果图

在轮廓图的基础上让线条更加圆滑，同时加上反光点，看起来会更形象。

卡通动漫

四格漫画

30 日速成

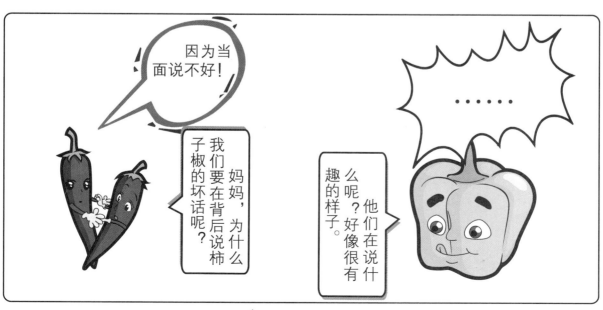

　43|126

第**11**天 白云和飞机的转换

在深蓝色的天空中，飞机像只自由的小鸟翱翔于其中，白云飘飘，像是在欢迎飞机的到来。白云、飞机、蓝天共同绘制了一幅美丽的画卷。

白云、飞机的转换

白云的原图

飞机的原图

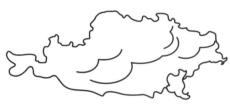

轮廓简化图

绘制白云的轮廓图很真实，可对其进行适当的细化和变化。飞机的结构很复杂，绘制时，我们只绘制出大致的轮廓，细节就可以省略了。

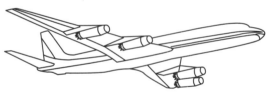

轮廓简化图

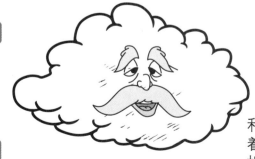

完成效果图

把白云比拟为和蔼的老爷爷，留着长长的胡子。飞机机身变得圆胖，凸显出可爱的感觉，加上俏皮的表情，多了份活泼。

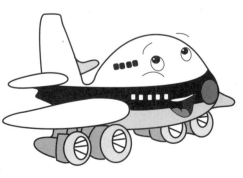

完成效果图

44 | 126 cartoon

白云和飞机的对白1

调皮的飞机又来到了天空，因为他最爱找白云老爷爷玩了。爱搞恶作剧的飞机这次又会耍什么样的小鬼头呢？

白云老爷爷 飞机小朋友

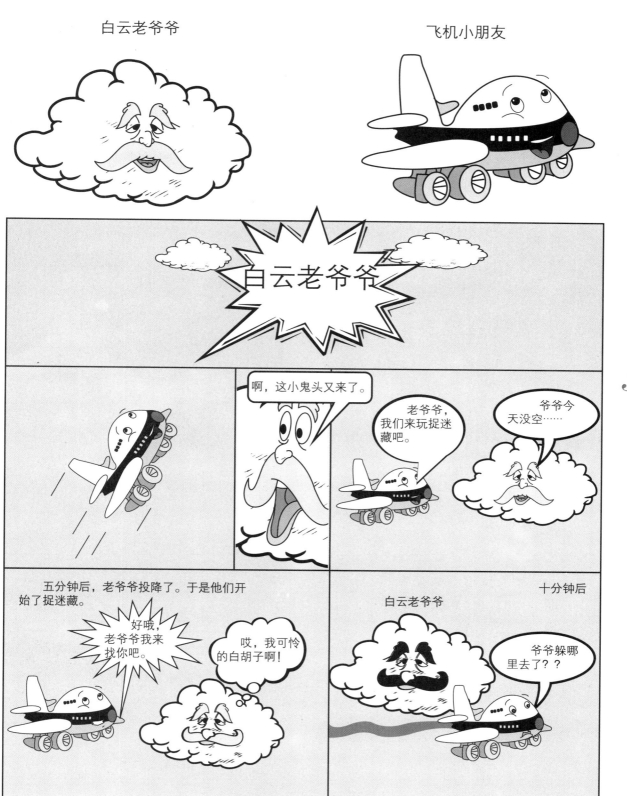

卡通动漫

四格漫画

30 日速成

白云和飞机的对白2

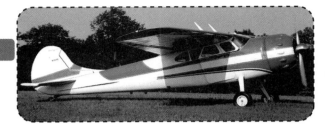

飞机的原图

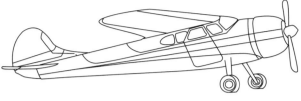

轮廓简化图

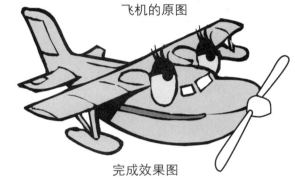

完成效果图

绘制时注意机身上由优美弧线绘制出来的条纹，转换中变化了飞机的视角，更容易展现飞机的表情。

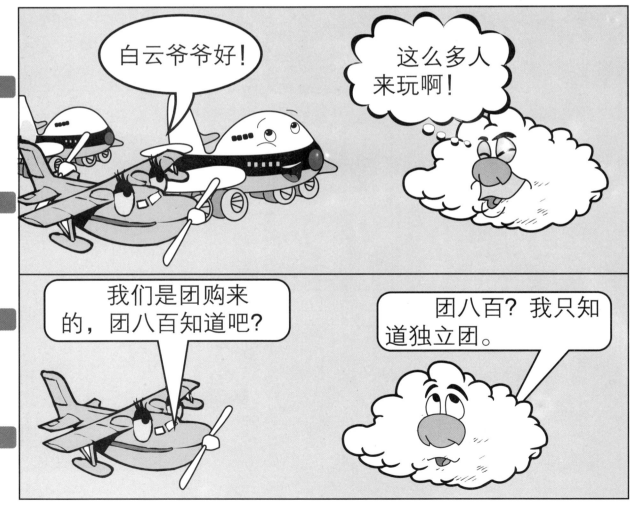

独立团

飞机小朋友　　　　　　　　　　　　白云哥哥

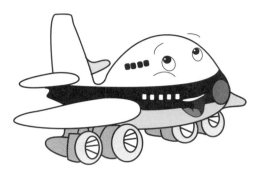

　　实战中，我们选择的素材就用技法一中的飞机和白云，有所改变的是白云的形象从白云老爷爷改变到白云哥哥，形象改变的重点放在于五官和胡子上。

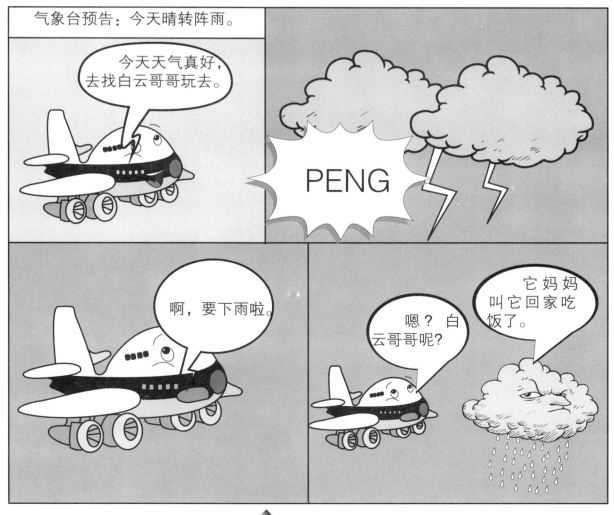

　　漫画中常用的场景就是草地和天空，不同的草能表现出不同的心情，而天空也是多种多样，有的乌云密布，有的晴空万里等。

狗尾巴草的转换

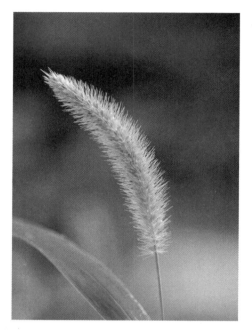

狗尾巴草的原图

　　首先观察狗尾巴草的外观，把它分解成几部分，然后将线条简化。

轮廓简化图

　　把草的中间部分加宽，这样为表情空出一个空间来，并且有着拟人化的效果。如果是人的话，那一定是位胖家伙。

转换图

　　最后，我们为狗尾巴草添加手脚，四肢保留了草的纤细状态，形成了一个很有性格的卡通形象。

完成效果图

天空的转换

天空的原图

天空的种类很多，现在我们用晴天来做例子进行转换。

轮廓简化图

转换图

首先根据图片绘制出一片云，注意线条的自然，保持弧度。

将实物云层转换成具有动漫味道的云朵。将各处不规则的弧变成有规则、有方向的圆弧，并连接起来，使其具有层次感。

最后用云朵做天空的鼻子，选择一个中老年的表情，这更能体现出天空的宽广与睿智。

完成效果图

狗尾巴草和天空的对白

狗尾巴草是我们身边最常见的草之一，因为过于平凡而导致人们常常忽略它们。这不，狗尾巴草在向天空爷爷抱怨着什么。

好学的狗尾巴草

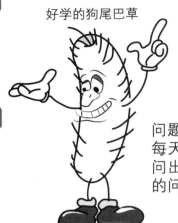

满脑子有各种问题的狗尾巴草，每天对着天空爷爷问出各种匪夷所思的问题。

睿智的天空爷爷

见证了各种生命的发展，知识渊博的天空爷爷。

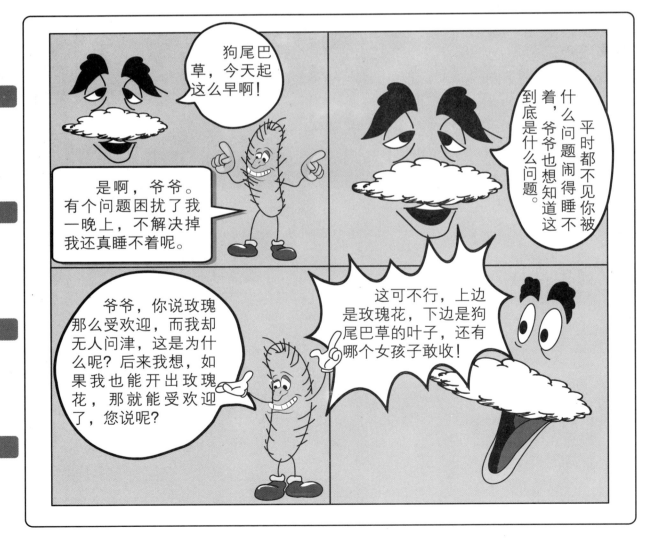

含羞草原图

轮廓简化图

完成效果图

简化时注意将各个层次都合起来，只用一层。

三叶草原图

轮廓简化图

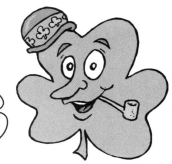

完成效果图

卡通动漫

四格漫画

30 日速成

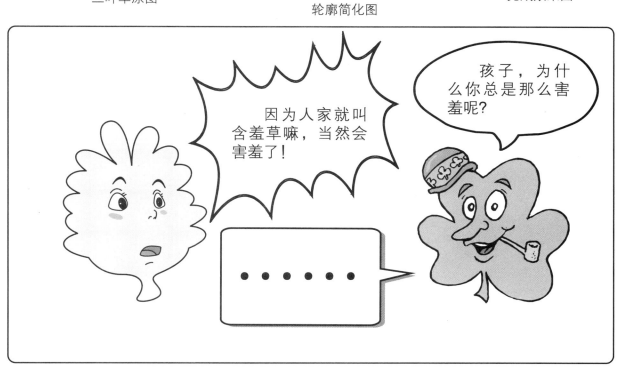

孩子，为什么你总是那么害羞呢？

因为人家就叫含羞草嘛，当然会害羞了！

第13天 山和水的转换

山川河流可以说是背景之王，有的气势磅礴，有的婉转阴柔，不同的山搭配不同的水会给人完全不同的感觉。虽然我们常用它们做背景，但是今天我们要让它们从配角变成主角。

峡谷山水的转换

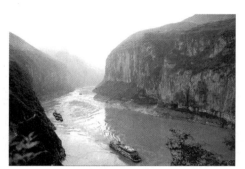

峡谷山水的原图

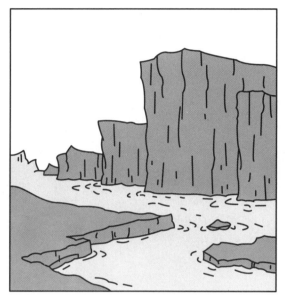

轮廓简化图

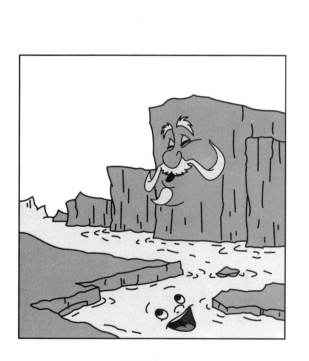

完成效果图

首先观察实物，对其轮廓有一个基本的认识，然后着手把基本的线条绘制出来。绘制完后根据自己的理解进行细节的添加，注意细节不能太繁琐。

现在我们来为其选择合适的表情，山川在我们的印象中比较古板，所以选择比较严肃、成熟的表情；河流则比较活泼，故选择比较孩子气、开朗的表情。

湖泊山水的转换

湖泊山水的原图

一幅唯美的湖泊山水图，虽然是静止的，但其运动的感觉却呼之欲出。

内陆盆地中缓慢流动或不流动的水体，我们简称为湖泊。湖泊中有着独特的生态系统，为我们净化着环境。同时也是一幅很美的风景，让人流连忘返。

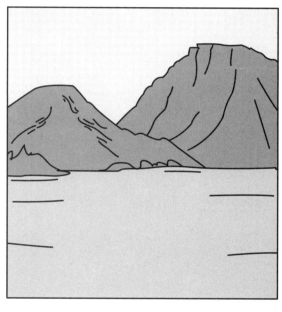

轮廓简化图

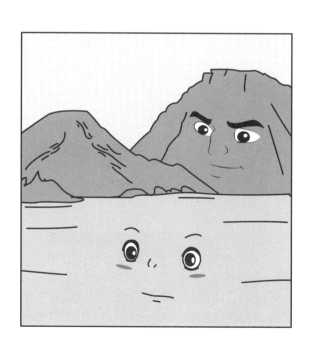

完成效果图

首先观察实物，对其轮廓有一个基本的认识，然后着手把基本的线条绘制出来。绘制完后根据自己的理解进行细节的添加，注意细节不能太繁琐。湖泊只需用几条线来表现水纹即可。

现在我们来为其选择合适的表情，这里的山与我们平时所看到的不一样，比较圆润，选择开朗的表情更符合；而水比较静，应选择与山截然相反的表情。

峡谷山水的对白

　　静止的山，每天从它身边欢快流过的河流，它们之间经过不同的碰撞，肯定有着不少有趣的故事。让我们开动脑筋想象一下它们之间发生有趣故事时的景象吧。

有一天，小河听到了喜欢问为什么的小猪的故事，所以它打算去开大山爷爷的玩笑……

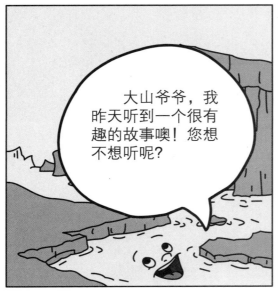

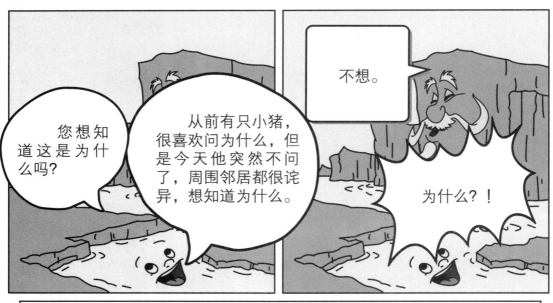

从此以后，小河又有了个新名字，叫"小猪"……

湖泊山水的对白

　　静止的水、不动的山一起生活了这么久，它们之间一定有许许多多的故事。让我们想象一下它们之间那些有趣的故事吧。

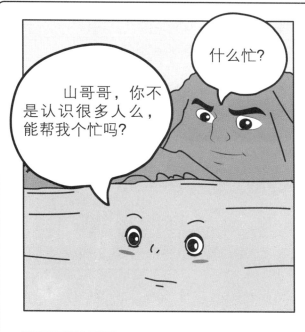
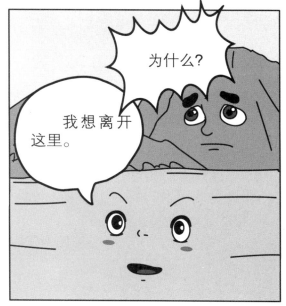
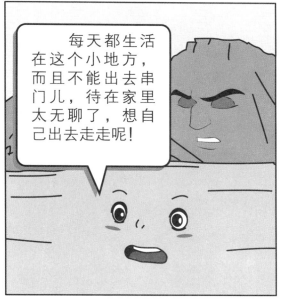
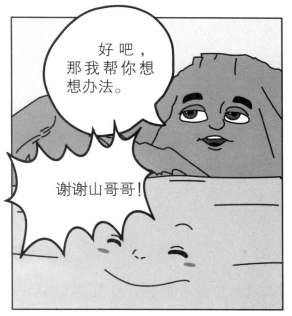

结果小湖在大山的帮助下，被送进了一个大湖中……

四格漫画

30 日速成

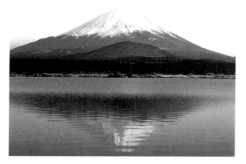

富士山的原图

注意富士山的顶部是积雪，要表现出积雪与山体之间的层次感。

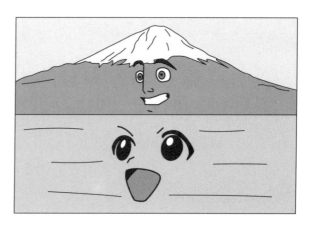

完成效果图

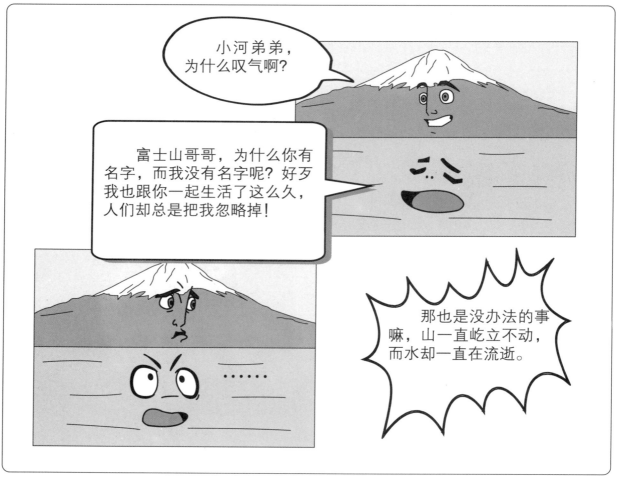

小河弟弟，为什么叹气啊？

富士山哥哥，为什么你有名字，而我没有名字呢？好歹我也跟你一起生活了这么久，人们却总是把我忽略掉！

......

那也是没办法的事嘛，山一直屹立不动，而水却一直在流逝。

cartoon

　　树林是由许多树木组合而成，是大自然中不可缺少的成员之一，是鸟类栖息的地方，是人类空气的净化器。保护树林志在千秋。穿梭在树林中，感受着树林的宁静，和树木一起呼吸，多么惬意啊！

树的转换1

树的原图

　　第一步，找张大树的照片。即使树本身不茂盛也没关系。

轮廓简化图

　　第二步，根据真实的照片绘制出大树的轮廓。真实的树木与卡通效果的树在线条上会相差很多。真实的树太过复杂，枝干和叶子都太过繁密。现在画出树的主要枝干即可。

树的变形图

　　第三步，对大树进行夸张变形。树叶也在这一步进行添加。用不规则的弧形代替繁密的树叶，围绕树冠。在整片的树叶上添加小弧线，也达到划分层次的效果。对树干进行扭曲，是为了迎合即将绘制出的表情。

完成效果图

　　第四步，为大树添加表情。树冠的枝干可以当做手，卷曲的树根可以看做脚。简直就是一个伸着懒腰、享受阳光抚摸的笑哈哈的小伙子。

卡通动漫

四格漫画

30日速成

树的转换2

树的原图

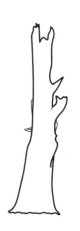

轮廓简化图

第一步，找张大树的照片。选的是一棵枯萎的老树。

第二步，根据真实的照片绘制出大树的轮廓。真实的树太过复杂，树的树枝纹理都太过繁密。现在画出树的主要枝干即可。

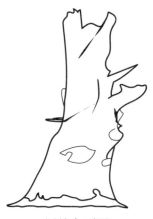

树的变形图

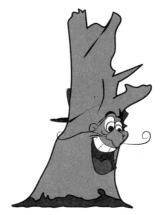

完成效果图

第三步，对大树进行夸张变形。这棵树没有叶子，因此在绘制时可忽略叶子的绘制，对树干进行放大，是为了迎合即将绘制出的表情。

第四步，为大树添加表情。给个笑脸，表现出树虽然枯萎了，但还保持着一颗乐观的心。

各式各样的树

树智者

树战士

树林中的对白

树老爷爷酷爱养鸟，它养的鸟有很多种，其中它最喜爱的是鹦鹉，总是爱教鹦鹉说话，这不还闹出了很多笑话。

树老爷爷

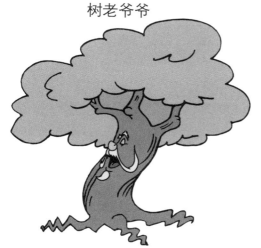

鹦鹉

四格漫画

30 日速成

树老爷爷决定教鹦鹉说话，它说一句，鹦鹉跟着说一句。

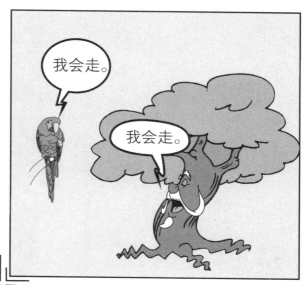

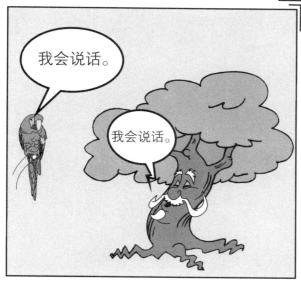

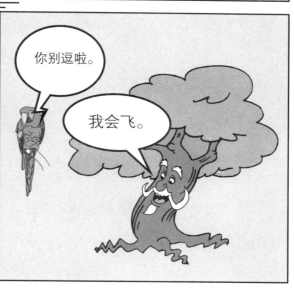

第14天实战

树智者 　　　　　　　　　　　　树战士

人们为了自身利益而滥砍树木，导致环境问题日益严重。人们的这种行为，加重了人们和树之间的矛盾。

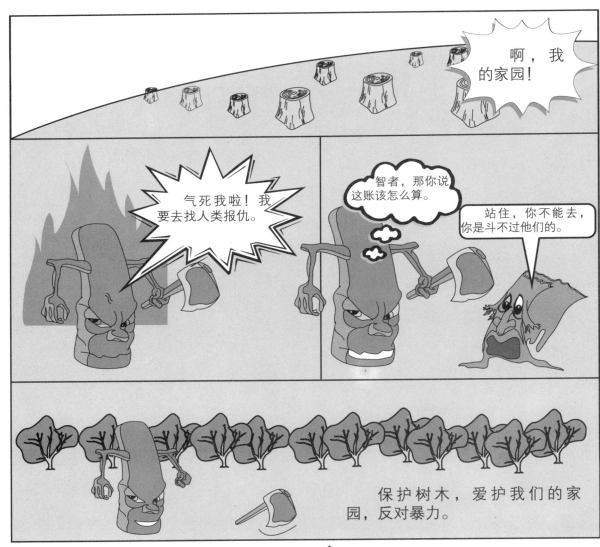

啊，我的家园！

气死我啦！我要去找人类报仇。

智者，那你说这账该怎么算。

站住，你不能去，你是斗不过他们的。

保护树木，爱护我们的家园，反对暴力。

第15天　　停车场内的对白

　　停车场来了很多伙伴，大家来自不同的地方，而且大家的装扮都不一样，这使整个停车场热闹非常。

车的转换1

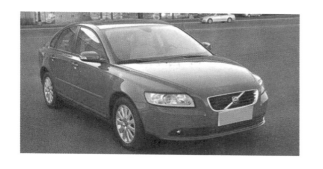

车的原图

　　第一步，找张轿车的照片。

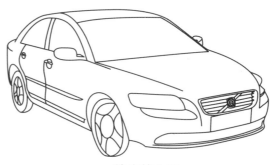

轮廓简化图

　　第二步，根据真实的照片绘制出车的轮廓。车的线条一般很流畅，在绘制时感觉很复杂，但不能因为复杂就不画出来，整体效果是接近实物的。

车的变形图

　　第三步，给汽车进行变形。将汽车身形扭曲，过多的线条可以省略。这样它就更简单、更接近卡通形象了。

完成效果图

　　第四步，为我们的汽车添加表情。添加上表情后的小汽车看起来十分动感、有活力。卡通的味道也非常浓。它好像在跃跃欲试想与其他车辆在速度上比个高低。

卡通动漫 四格漫画 30 日速成

车的转换2

车的原图

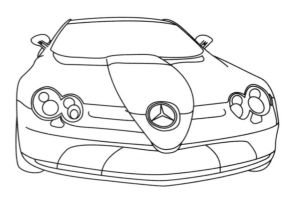

轮廓简化图

第一步，找张车的正面照片。

第二步，根据真实的照片绘制出车的轮廓。

车的变形图

完成效果图

第三步，对绘制的轮廓进行简化，使其明了。

第四步，为车添加表情。给个惊吓的表情，它也许碰到了什么奇怪的事情呢。

车与车的对白

小奔

小Q

　　小奔是在停车场里卖水果的大叔，生意很不错。小Q刚来这个停车场不久。外面的天气热得不行，小Q早就口干舌燥了，但小Q又爱贪小便宜，这不，它好像听到了卖水果的声音。

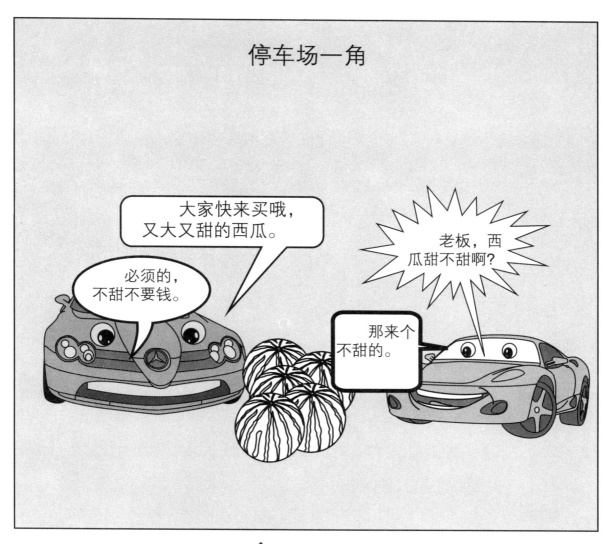

停车场一角

大家快来买哦，又大又甜的西瓜。

必须的，不甜不要钱。

老板，西瓜甜不甜啊？

那来个不甜的。

cartoon

大奔

小Q

在绘制实战中，人物表情是丰富的，不同事情对应不同人物的表情。在表现人物大笑、微笑、深思等不同的内心活动时，要注意区分人物的五官、肢体上的不同。

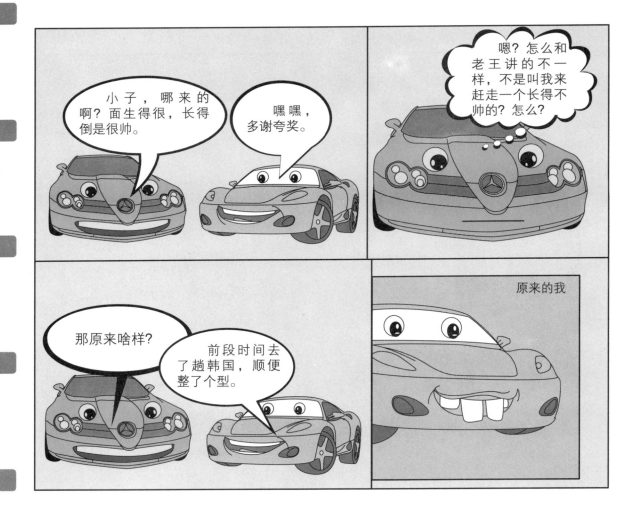

蚂蚁我们都见过，穿梭在蚁穴和食物之间，整天忙忙碌碌。与蚂蚁打交道最多的就是食物了，不同的蚂蚁所吃的食物也不同，今天就让我们走进蚂蚁的世界。

面包的转换

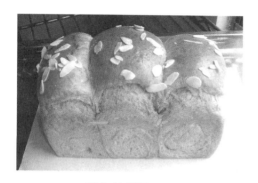

面包的原图

轮廓简化图

首先观察实物，对其轮廓先有一个基本的认识，然后着手把基本的线条绘制出来。勾完轮廓后用三道弧线把面包的立体感表现出来。

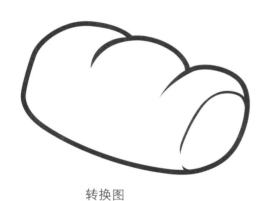

转换图

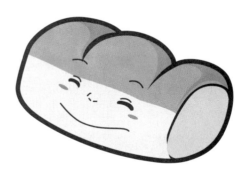

完成效果图

将面包的棱角去掉，换成圆滑的曲线，在侧面加上圆弧，让面包更具立体感。在转换时注意线条的精简要到位，让人看着舒服。

最后我们为其上色，分为三面，上面、下面和侧面。不同的面用不同的颜色，可以更加突出面包的立体感。然后为其添加一个合适的表情即可。

大头蚁的转换

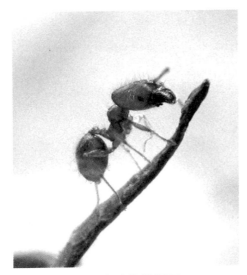

大头蚁的原图

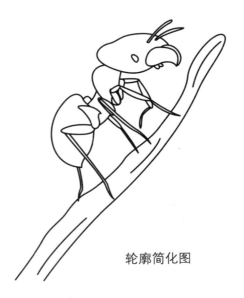

轮廓简化图

首先，我们观察大头蚁的身体构造。在了解了他们的身体比例后，我们就能把轮廓快速、到位地表现出来。

转换图

大头蚁的特征是头大，上身小，尾部较大。所以在转换的时候根据这几个特点将各部分平滑后按照比例排列。然后标上四肢的位置。

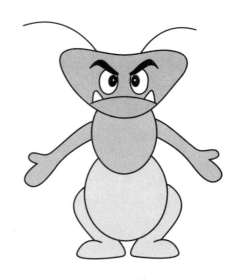

完成效果图

最后我们为其添加表情以及一套完整的四肢。这样一只卡通大头蚁就诞生了。

大头蚁和面包的对白

在我们的生活中，蚂蚁穿梭在食物之间。它们之间一定有着许许多多丰富多彩的故事，让我们尽情想象一下他们之间有可能发生的故事吧。

勤劳的大头蚁

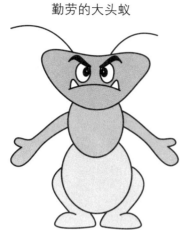

每天辛勤地搬运食物，就是为了实现一个梦想。

可爱的面包

可爱的面包，在大头蚁工作时与其认识。经常找大头蚁聊天。

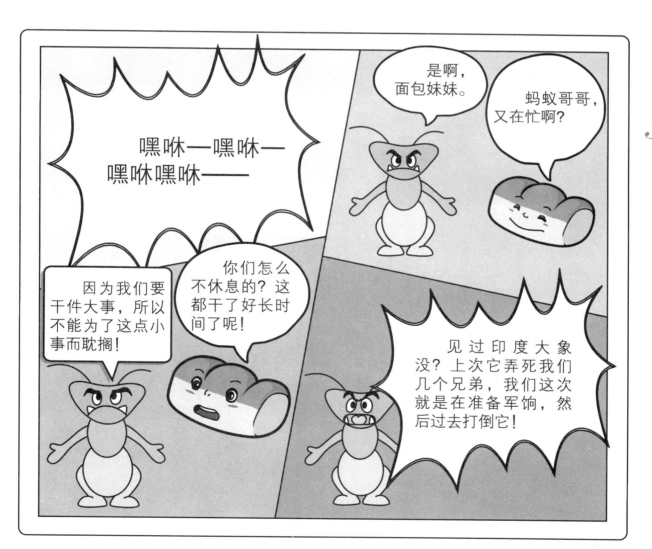

嘿咻—嘿咻—嘿咻嘿咻——

是啊，面包妹妹。

蚂蚁哥哥，又在忙啊？

因为我们要干件大事，所以不能为了这点小事而耽搁！

你们怎么不休息的？这都干了好长时间了呢！

见过印度大象没？上次它弄死我们几个兄弟，我们这次就是在准备军饷，然后过去打倒它！

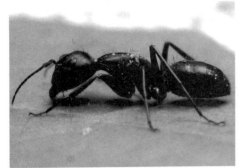

蚂蚁的原图

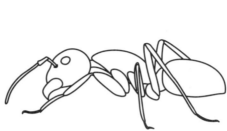

轮廓简化图

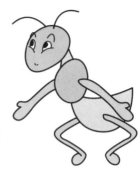

完成效果图

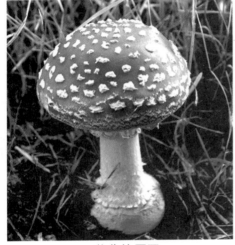

蘑菇的原图

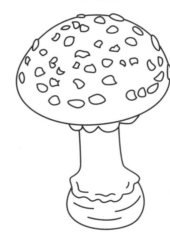

轮廓简化图

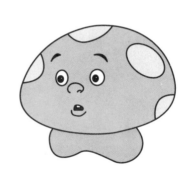

完成效果图

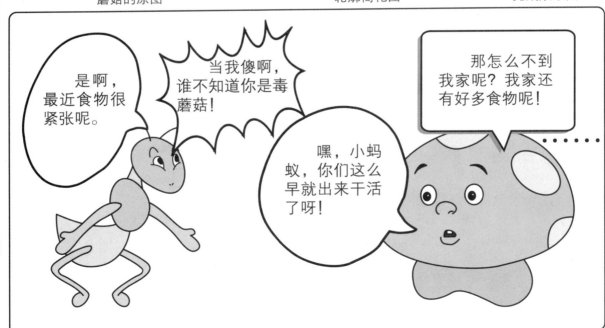

第17天 猫和老鼠的对白

漫画猫和老鼠大家都很熟悉，夸张的表情、幽默的语言，赋予猫和老鼠丰富的情感。

猫的转换

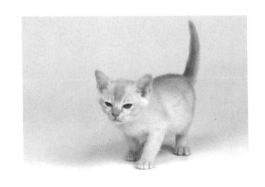

猫的原图

第一步，找张猫的照片。

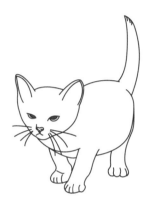

轮廓简化图

第二步，根据真实的照片绘制出猫的轮廓。绘制猫时，线条一般要求流畅，对于猫身上的毛不要求详细绘制出来，用线条表示即可。

猫的变形图

第三步，对猫进行变形。无论是姿势还是表情都进行一定程度的变化，双手支着脑袋，像是在思考着什么，更具人性化。

完成效果图

第四步，为我们的猫完成表情。完成后的猫看起来更可爱、有生气。

卡通动漫

四格漫画

30 日速成

老鼠的转换

老鼠的原图

第一步，找张老鼠的照片。

轮廓简化图

第二步，根据真实的照片绘制出老鼠的大致轮廓。

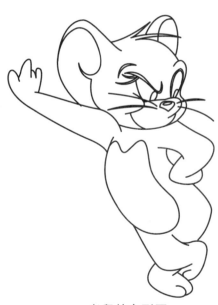

老鼠的变形图

第三步，根据轮廓图对老鼠进行变形，让其具有与人类相同的行走能力，使其表情更具人性化。

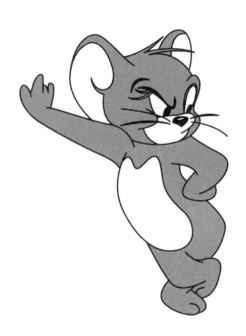

完成效果图

第四步，完成表情后，可爱的小老鼠就展现在我们面前。

猫和老鼠的对白

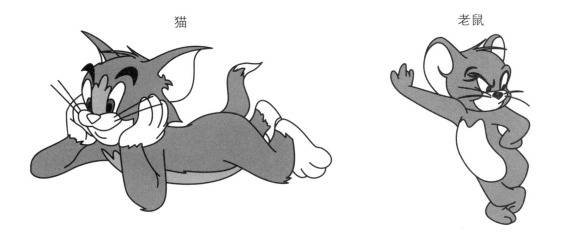

猫

老鼠

　　猫和老鼠是很要好的朋友，它们住在一起，虽然总是会因为小事情而发生矛盾，但是他们吵完又是好朋友了。

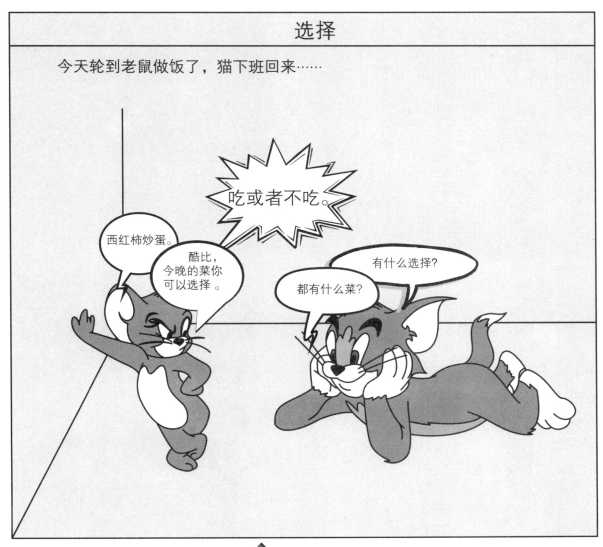

选择

今天轮到老鼠做饭了，猫下班回来……

吃或者不吃。

西红柿炒蛋。

酷比，今晚的菜你可以选择。

有什么选择？

都有什么菜？

第(17)天实战

猫

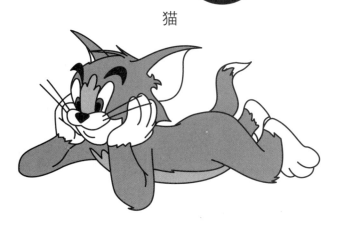

老鼠

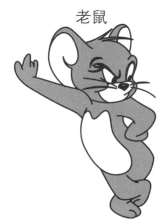

　　实战中，猫和老鼠是好朋友，但是它们总是会有小矛盾。在漫画中，猫的陶醉、愤怒、悠闲等表情都绘制出来了，特别是被老鼠用锤子锤了一下头而长出大大的包，表现了老鼠内心的无法忍受。

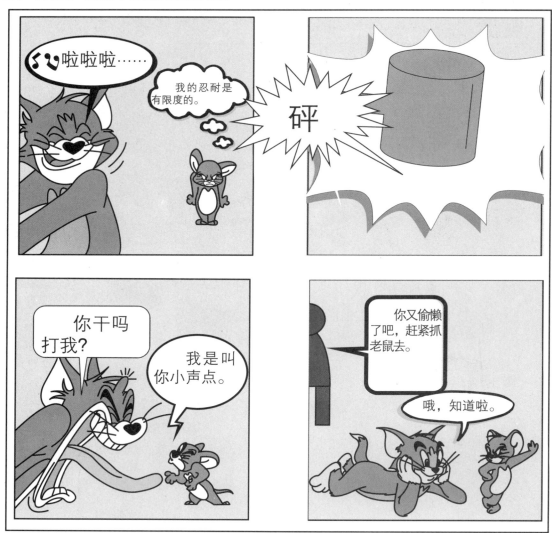

　　蝙蝠分布比较广泛，除南北极和一些边远的海洋小岛屿外，世界上几乎到处都有蝙蝠，在热带和亚热带蝙蝠最多。几乎所有的蝙蝠都是白天憩息，夜间觅食。今天就让我们走进蝙蝠的世界吧。

卡通蝙蝠的转换

蝙蝠的原图

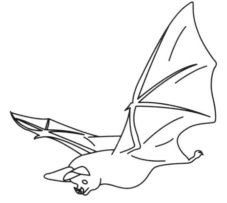

轮廓简化图

　　首先，仔细地观察蝙蝠各个部位的比例与关联，然后用线条勾绘出最直白的轮廓。

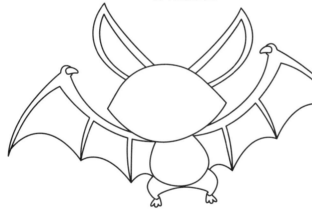

转换图

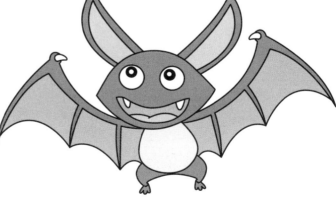

完成效果图

　　接下来，我们就要对蝙蝠进行大改动了。首先将其脑袋放大，身体和脚缩小，耳朵拉长。肩膀不用做太大改动，但是翅膀上的"小钩子"要表现出来。

　　最后为其添加表情并上色。表情在选择上要符合蝙蝠的脸型，否则会给人别扭的感觉。

Q版蝙蝠的转换

这是一只在水面上方捕猎的蝙蝠，迅捷俯冲，准确地抓住了猎物。一系列动作一气呵成，真是个标准的捕猎高手。

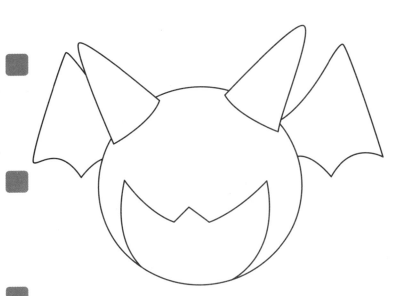

蝙蝠的原图

轮廓简化图

首先观察蝙蝠身体各部分的动作，先将最外圈的轮廓勾出，然后把脸部、耳朵表现出来，最后给翅膀加上一些细节。

转换图

直接将头与身体合在一起，用一个圆表现，翅膀缩小，耳朵拉大。使其看起来圆乎乎的，煞是可爱。

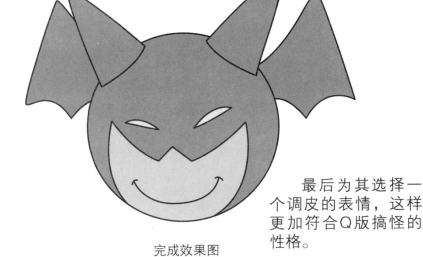

最后为其选择一个调皮的表情，这样更加符合Q版搞怪的性格。

完成效果图

蝙蝠的故事

蝙蝠的族群里也会有许许多多讲不完的有趣故事。现在就让我们开动脑筋，去表现它们的故事吧。

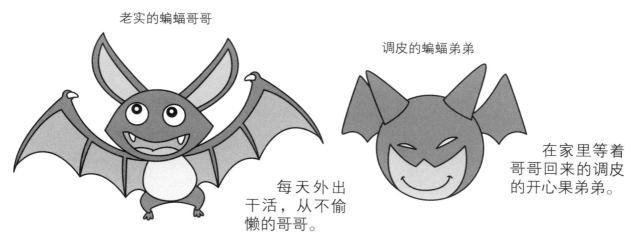

老实的蝙蝠哥哥

每天外出干活，从不偷懒的哥哥。

调皮的蝙蝠弟弟

在家里等着哥哥回来的调皮的开心果弟弟。

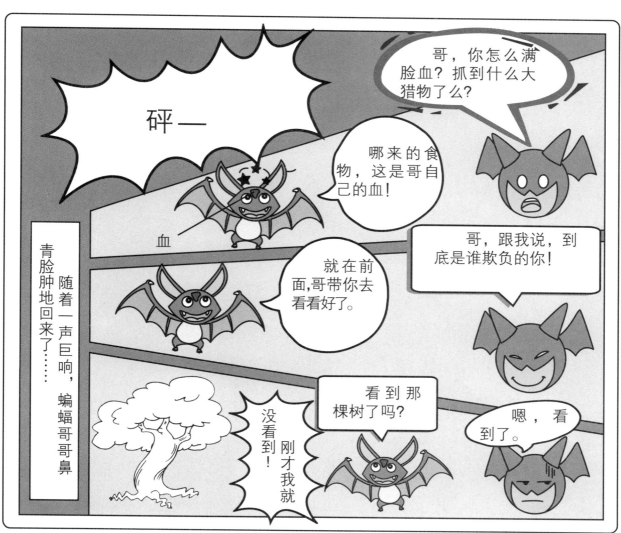

第 18 天实战

蝙蝠侠的原图

轮廓简化图

蝙蝠侠是以蝙蝠为原型的，是个伸张正义打击犯罪的超级英雄。

完成效果图

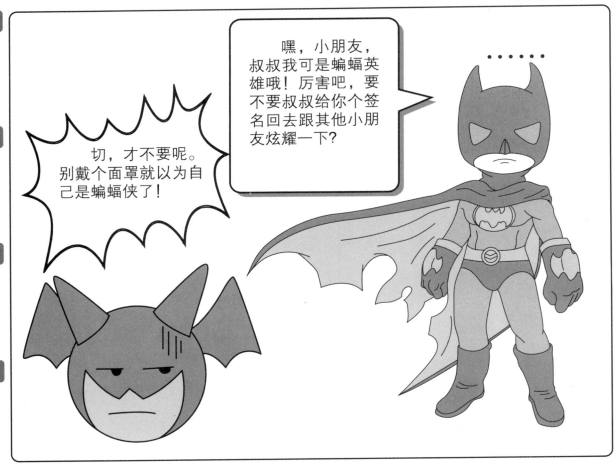

嘿，小朋友，叔叔我可是蝙蝠英雄哦！厉害吧，要不要叔叔给你个签名回去跟其他小朋友炫耀一下？

切，才不要呢。别戴个面罩就以为自己是蝙蝠侠了！

第19天　　　鲸鱼的转换

鲸的拉丁学名是由希腊语中"海怪"一词衍生而来的，由此可见古人对这类栖息在海洋中的庞然大物所具有的敬畏之情。

鲸鱼的转换1

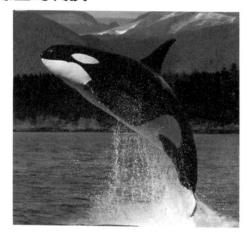

鲸鱼的原图

第一步，找张鲸鱼的照片。

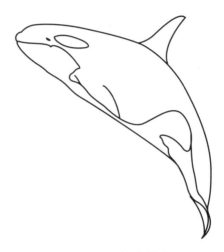

轮廓简化图

第二步，根据真实的照片绘制出鲸鱼的轮廓。鲸鱼的线条简单，在绘制时要抓住鲸鱼的主要线条。

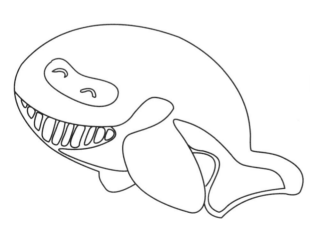

鲸鱼的变形图

第三步，对鲸鱼进行变形，让其变得胖点，显得更可爱、更卡通化。使其哈哈大笑，露出锋利的牙齿。

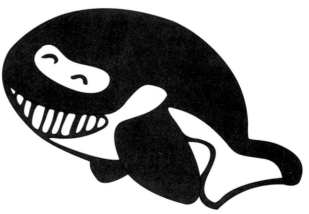

完成效果图

第四步，为鲸鱼完成表情，这样一头可爱的虎鲸就完成了。

鲸鱼的转换2

鲸鱼的原图

第一步，找张鲸鱼的照片。

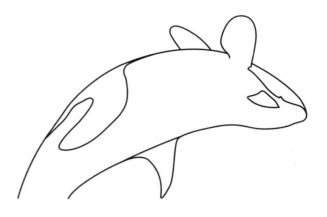

鲸鱼的身子

第二步，根据真实的照片绘制出鲸鱼的大致轮廓。

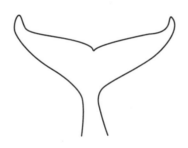

鲸鱼的尾巴

第三步，找个鲸鱼的尾巴并绘制出其轮廓。

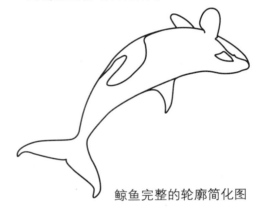

鲸鱼完整的轮廓简化图

第四步，把鲸鱼身体与尾巴结合成一头完整的鲸鱼。

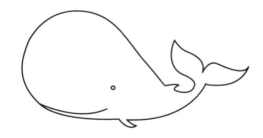

鲸鱼的变形图

第五步，根据轮廓图对鲸鱼进行变形，使其头大身体小，更可爱。

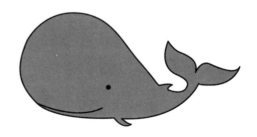

完成效果图

第六步，完成表情后，原本很凶猛的鲸鱼变成了一个可爱的鱼宝宝。

鲸鱼的对白

杰克

罗丝

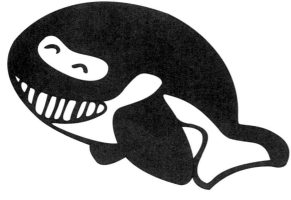
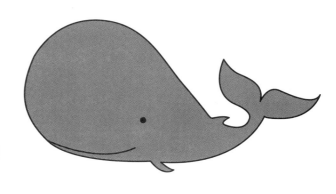

杰克和罗丝上个月刚结婚，杰克很爱它的妻子，对于妻子可谓有求必应。

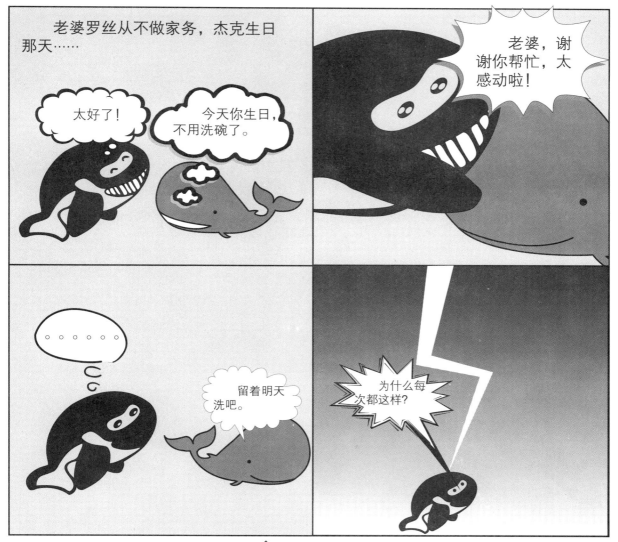

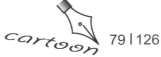

第19天实战

工头

伐木工人

在四格漫画中，角色的定位很重要，而且每个角色都会有自己的性格特征，如何在四格漫画中突出每个角色的特点就显得很重要了。在鲸鱼的四格漫画中，我们定位了两个角色：工头老练，伐木工人能干。

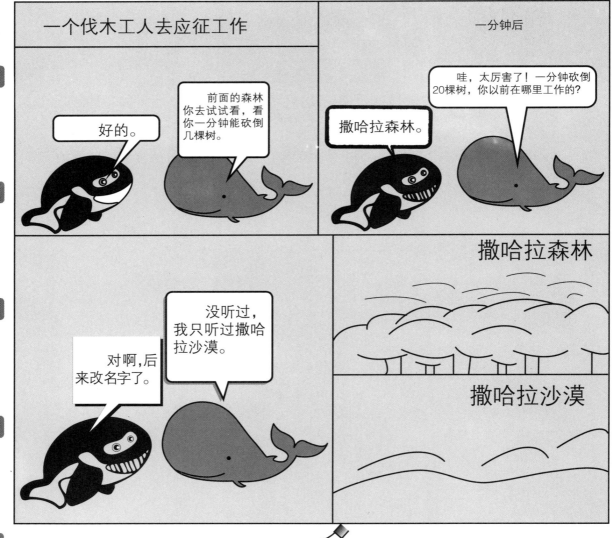

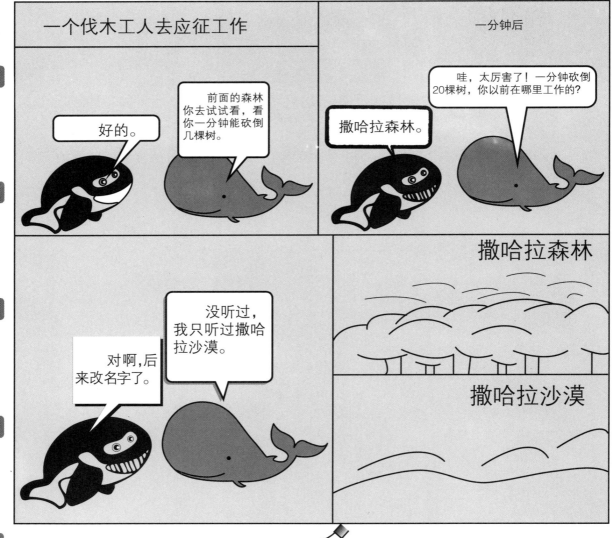
cartoon

狮子是草原的王者，如果闯进它们的领地，可能会遭到疯狂的攻击。狮子王想必大家都看过，今天就让我们把真实的狮子转换成狮子王中的狮子造型。

幼狮的转换

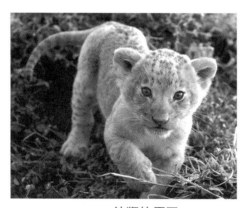

幼狮的原图

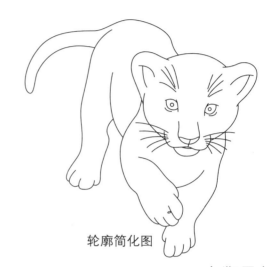

轮廓简化图

小狮子与猫类似，在绘制时将腿部绘制得粗一些，以便与猫区分开来。

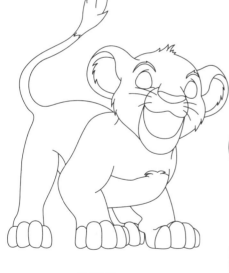

转换图

首先将头、耳朵转换成具有卡通效果的圆形，随后将鼻子与嘴夸张化处理，四肢改动不大。

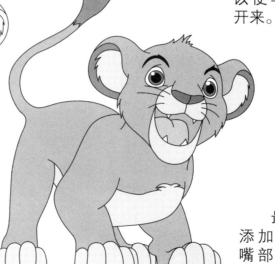

完成效果图

最后为其添加眼球以及嘴部的细节，这样一个活生生的辛巴就画好了。

卡通动漫　四格漫画　30日速成

成年狮子的转换

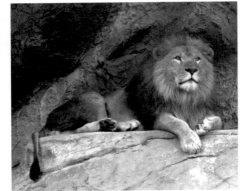

成年狮子的原图

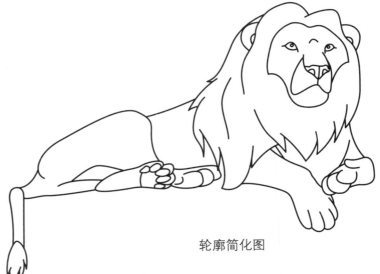

轮廓简化图

先观察鬃毛的方向，随后用简略的线条将复杂繁琐的鬃毛表现出来。同时注意每只脚掌的方向都不同，要抓住不同朝向脚掌的特点。

注意把脚掌绘制得尽可能像手，这样会更加生动。

转换图

我们在转换时，可以把狮子的卧趴改成仰躺，这样更具人性化，更符合动漫的特点。

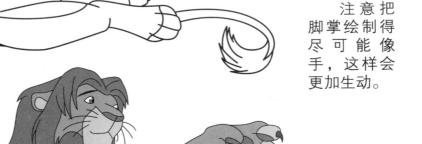

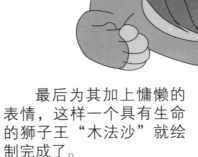

最后为其加上慵懒的表情，这样一个具有生命的狮子王"木法沙"就绘制完成了。

完成效果图

cartoon

辛巴一家的故事

　　辛巴一家是草原的霸主，别看它们表面风光，但是家家都有一本难念的经。小时候的辛巴可调皮了，就知道玩，从来都不去学习知识。家里人愁死了，不过今天事情有点转机哦！

木法沙

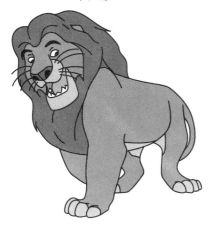

辛巴的父亲是草原的统治者。

辛巴

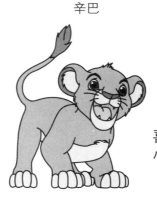

机灵调皮，喜欢搞恶作剧的小狮子。

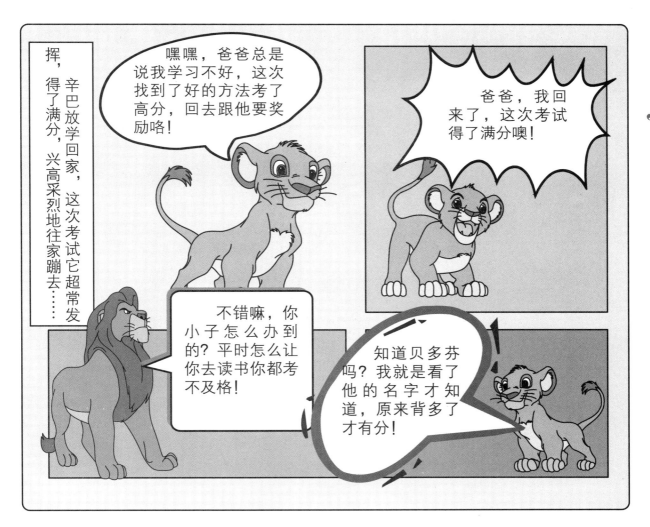

挥，得了满分，兴高采烈地往家蹦去……辛巴放学回家，这次考试它超常发

嘿嘿，爸爸总是说我学习不好，这次找到了好的方法考了高分，回去跟他要奖励咯！

爸爸，我回来了，这次考试得了满分噢！

不错嘛，你小子怎么办到的？平时怎么让你去读书你都考不及格！

知道贝多芬吗？我就是看了他的名字才知道，原来背多了才有分！

第20天实战

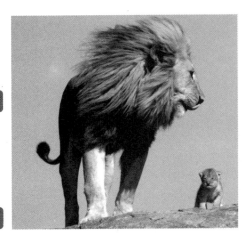

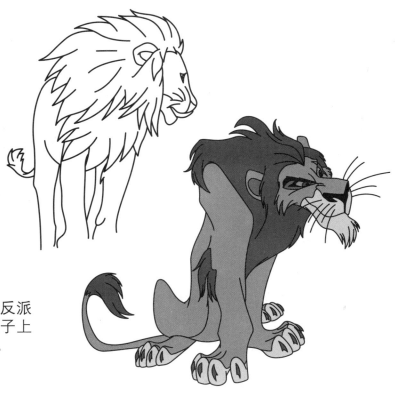

由于刀疤是狮子王中最大的反派角色，所以在眼睛、嘴型以及爪子上要着重表现出尖酸、邪恶的感觉。

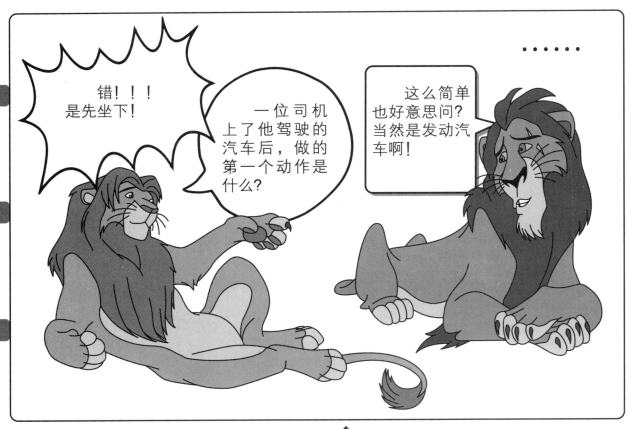

错！！！
是先坐下！

一位司机上了他驾驶的汽车后，做的第一个动作是什么？

这么简单也好意思问？当然是发动汽车啊！

第21天 孩子的转换

我们都有着不一样的童年，有喜有悲。孩子的心灵是最纯洁的，他们之间的故事也是最真挚的。今天就让我们走进孩子们的世界，做个孩子王。

孩子的转换1

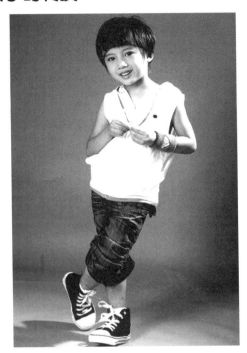

孩子的原图

首先，仔细观察人物照片，弄清每个部位之间的关联和比例。

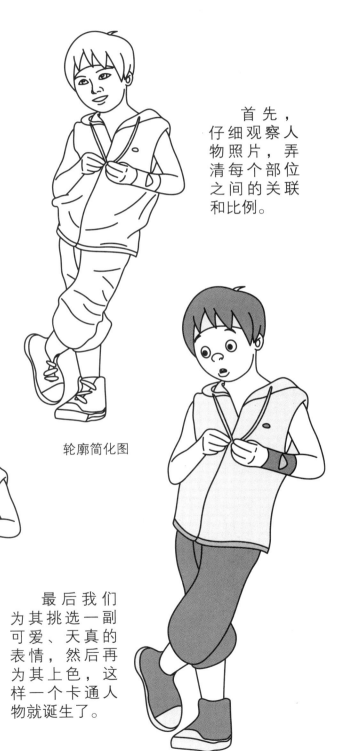

轮廓简化图

将各个部位比较多弯折的线条拉直，处理平滑。省去一些细节，比如褶皱和鞋带等。最后将原有表情删去，这样转换图就完成了。

转换图

最后我们为其挑选一副可爱、天真的表情，然后再为其上色，这样一个卡通人物就诞生了。

完成效果图

cartoon

孩子的转换2

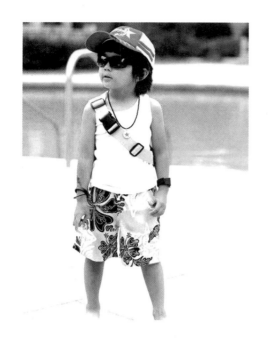

孩子的原图

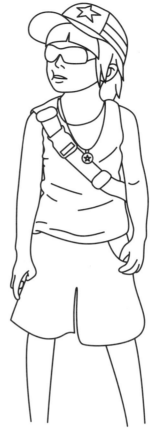

轮廓简化图

这是一个很有气质的孩子，在绘制的时候注意将其面部表情绘制到位。同时裤子上的图案可以按照自己的喜好进行删减。

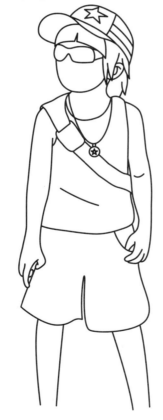

转换图

转换时注意将不平整的线条都拉直、处理平滑，同时将褶皱简化，让整张图看起来清爽、明了。

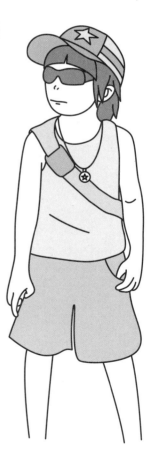

完成效果图

最后我们为其挑选一副合适的表情，再为其上色，这样一个个性十足的孩子就转换完成了。

儿时趣事

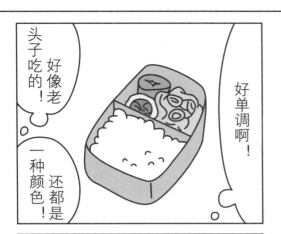

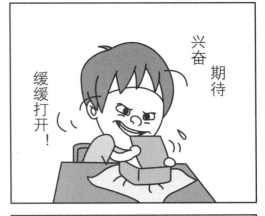

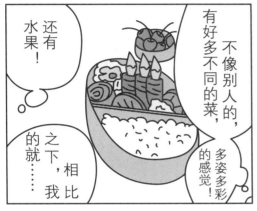

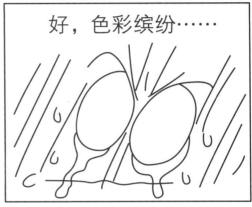

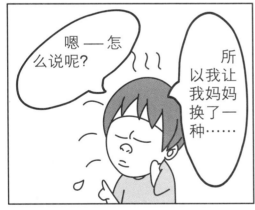

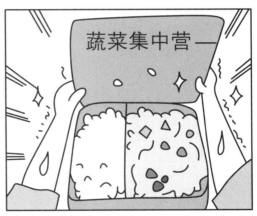

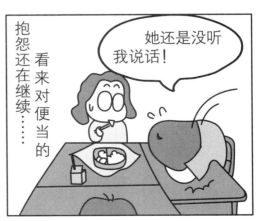

第21天实战

在绘制时抓住身体比例，有些部分可以省略，譬如头巾的花纹以及上衣的图案和褶皱。

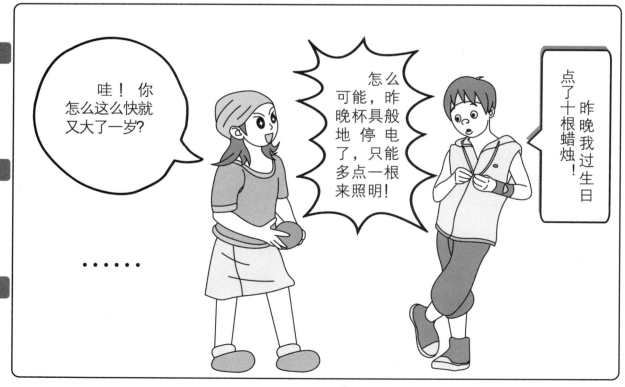

cartoon

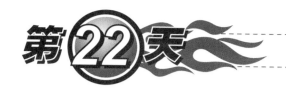

同桌之间总有讲不完的事情，他能与你分享他的快乐，也能为你排忧解愁。在这些日子里，我们友谊越来越深。美好的日子总是让人千方百计地想留住，绘制一幅四格漫画，记录下你和同桌之间的每一件事情。

人物表情的绘制

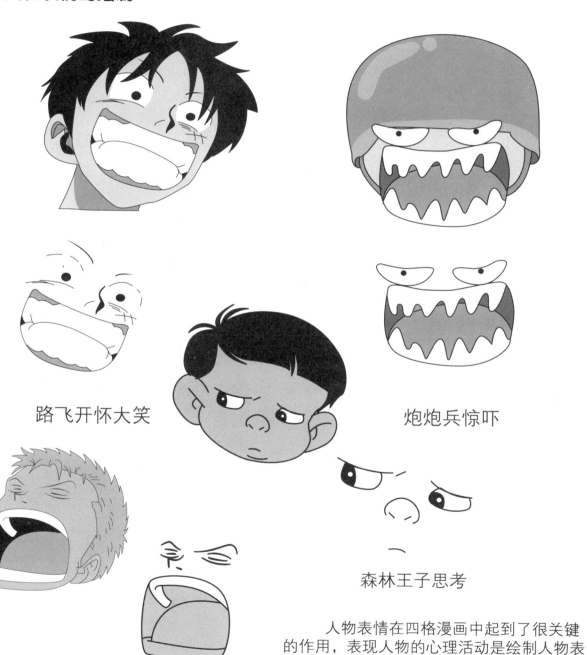

路飞开怀大笑

炮炮兵惊吓

森林王子思考

索隆打哈欠

人物表情在四格漫画中起到了很关键的作用，表现人物的心理活动是绘制人物表情的关键。

人物手脚的绘制

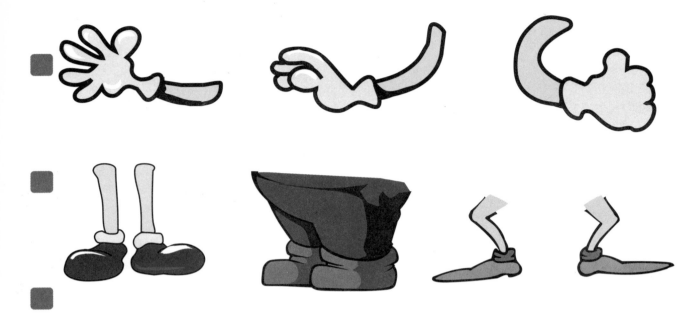

有时候，夸张的肢体语言总是能够恰到好处地表达出作者的内心世界，更直观地表达出作者的想法。

人物的绘制

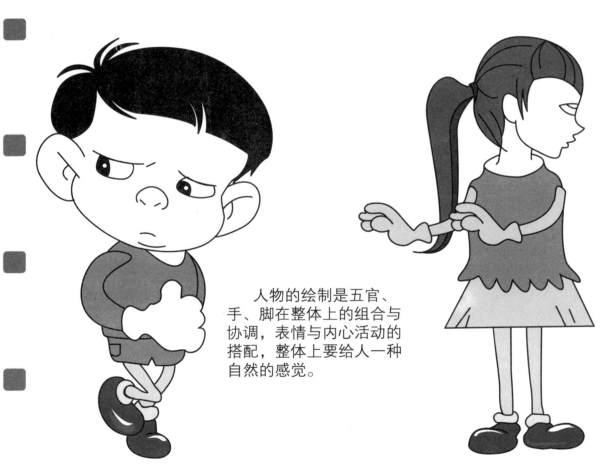

人物的绘制是五官、手、脚在整体上的组合与协调，表情与内心活动的搭配，整体上要给人一种自然的感觉。

同桌的对白

小贝

小华

小贝和小华是同桌，在闲暇之时，他们做得最多的就是斗嘴了。小贝是学习成绩很好的孩子，而小华就爱耍小聪明，这不，他们又斗上了。

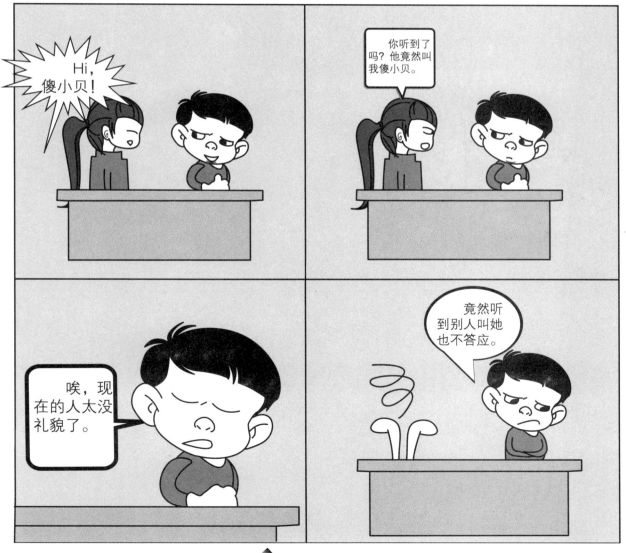

四格漫画

30 日速成

第22天实战

同桌甲

同桌乙

在人物的四格漫画实战中，对于人物大家应该都有了一定的绘制能力，而在绘制四格漫画时，人物的动作、神态是难点，也是绘制四格漫画的重点。

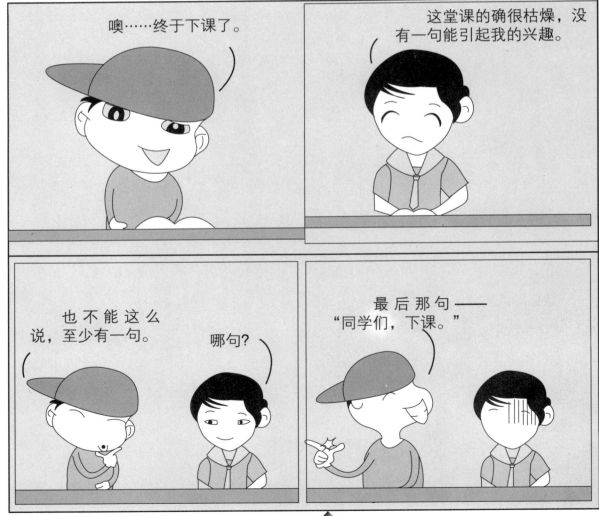

23天　　相逢时的对白

　　走在马路上，看着形形色色的行人，学生、上班族、游客等，他们中有的是小孩，有的是中年人，有的则是老年人，这些人或窃窃私语，或大声嬉笑，或低头疾走。

行人的绘制1

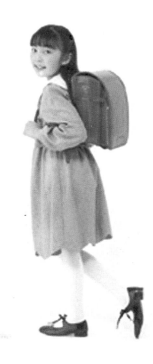

小女孩的原图

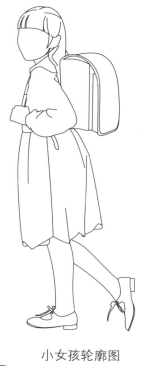

小女孩轮廓图

小女孩背着书包，在放学的路上，开开心心地和同学聊着什么。在绘制轮廓时注意把握绘制的重点，用最少的线绘制出人物的主要结构。

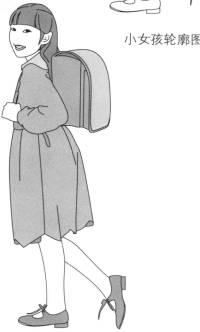

小女孩完成图

小女孩转卡通图

　　然后给人物绘制出五官并上好颜色，最后对人物进行卡通化，主要是在人物的五官、脸型上进行变形。

|126

行人的绘制2

男孩的原图

第一步，找张男孩的照片。

男孩轮廓图

第二步，根据真实的照片绘制出男孩的轮廓，由于男孩的衣服褶皱很多，绘制起来很繁琐，抓住主要线条来画即可。

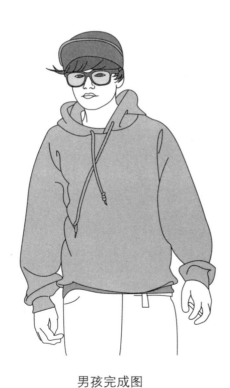

男孩完成图

第三步，为绘制好的轮廓添加表情。

男孩转卡通图

第四步，对完成的效果图进行变形，特别是五官上的卡通化，这样一个四格漫画的形象就出来了。

相逢时的对白

小张

小红

小张爱耍酷，不懂装懂，也因为这个毛病，他得罪了很多人。而小红是位活泼、爱笑的女孩，对于新鲜事物很感兴趣，她还养了只兔子。

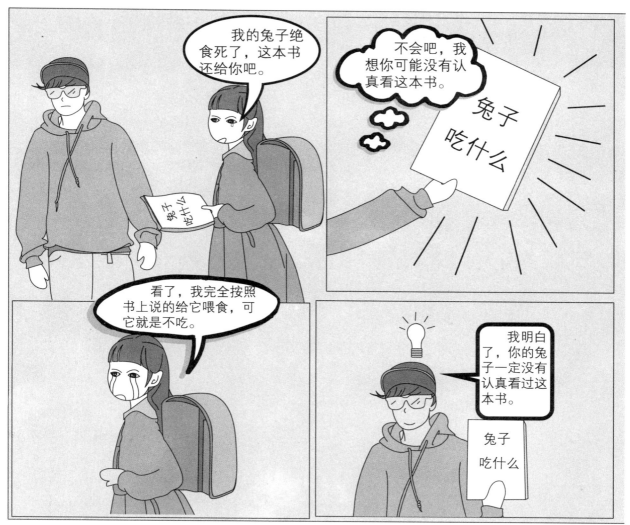

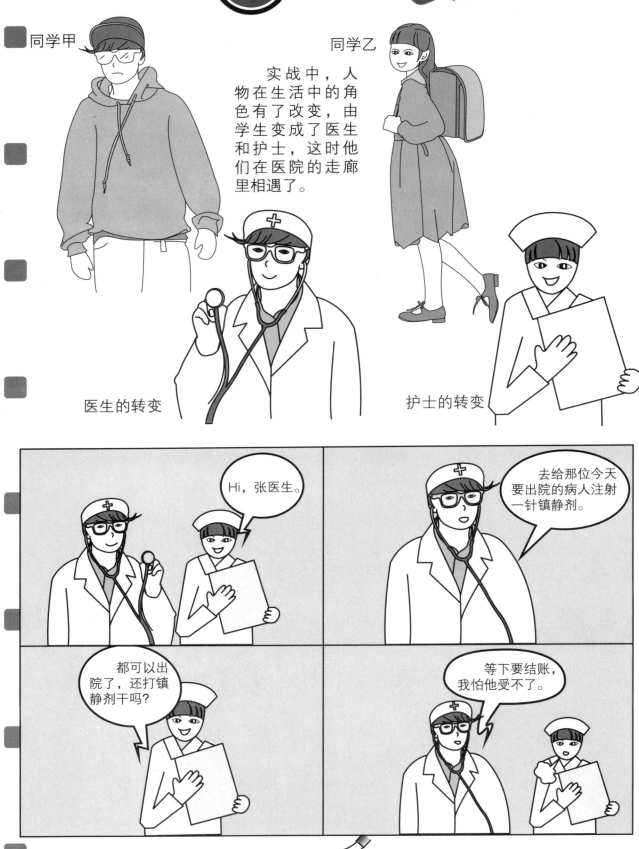

第24天 跆拳道选手的转换

跆拳道是创新与发展起来的一门独特武术，具有较高的防身自卫及强健体魄的实用价值。它通过竞赛、品势和功力检测等运动形式，使练习者增强体质，掌握技术，并培养坚韧不拔的意志品质。

基本踢腿姿势的转换

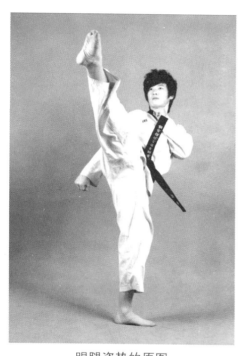

踢腿姿势的原图

轮廓简化图

首先要把人物动作理解透彻，在绘制时注意两腿的长度以及上下身的比例，同时注意四肢的姿势。在绘制服装时要注意练功服宽松的特点，故褶皱要绘制得大一些。

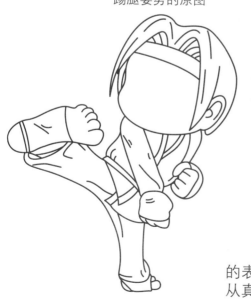

转换图

在转换时，腿的位置可以放低一些，同时将头发转换成更加飘逸的长发，这样更具动漫的味道。

最后为其挑选一副坚毅的表情并上色，这样选手就从真人转换成卡通人物了。

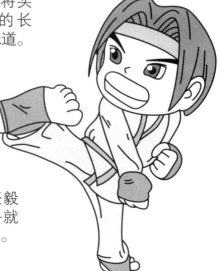

完成效果图

跆拳道选手的故事

　　每个人都有不同的故事，各个运动选手之间也有不同的故事。今天就让我们把自己当成那些选手，融入他们的生活，发掘他们的故事。

表演选手甲

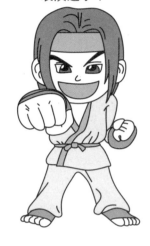

一到晚上就人来疯的甲，无论第二天有多重要的事，前一天晚上依然会我行我素。

表演选手乙

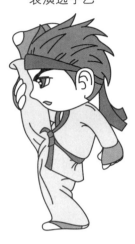

努力练习的乙，多次拒绝甲出去疯玩的邀请。

各位选手都在摩拳擦掌……

一年一度的武术表演开始了，

嘿啊——

哎呀，糟糕！抽筋了……

让你昨天晚上出去疯玩！不知道疲劳也会引发抽筋么？

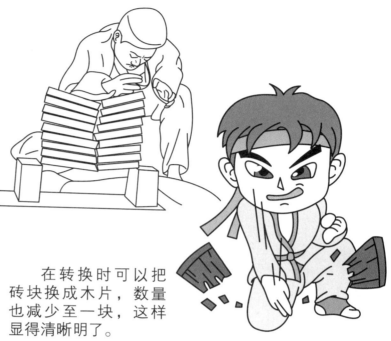

在转换时可以把砖块换成木片，数量也减少至一块，这样显得清晰明了。

第**24**天实战

卡通动漫

■

四格漫画

*30*日速成

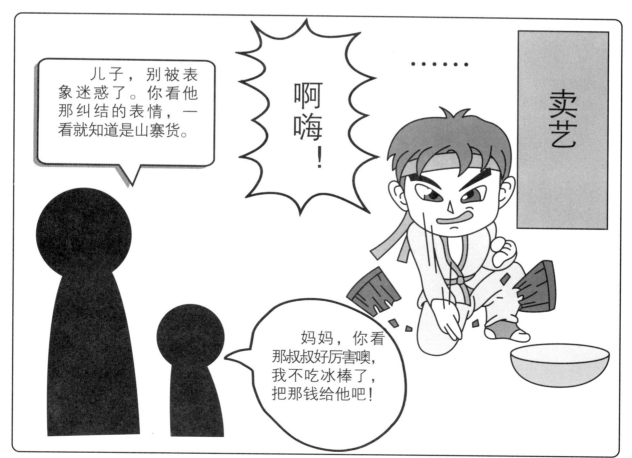

儿子，别被表象迷惑了。你看他那纠结的表情，一看就知道是山寨货。

啊嗨！

……

卖艺

妈妈，你看那叔叔好厉害噢，我不吃冰棒了，把那钱给他吧！

在日常生活中，我们离不开地铁，地铁为我们提供了很大的便利，而且大部分人每天在地铁上花的时间都很多。形形色色的人汇聚在地铁里，人多了故事也就多了。

地铁里人物特写的绘制

在四格漫画中，特写是表现人物的主要手法之一，它能很直观地表现出人物的内心世界。右图中上班族为了不迟到，只能在这么热的天气里和人们挤地铁。

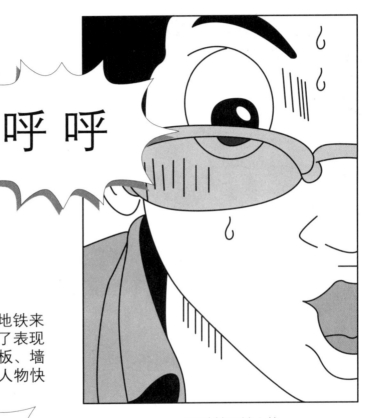

在地铁里被人挤

下面的漫画是上班族看到地铁来了急忙跑去上车的特写图，为了表现人物急匆匆的焦急心理，在地板、墙上画些长短不一的线条来表现人物快速前进的状态。

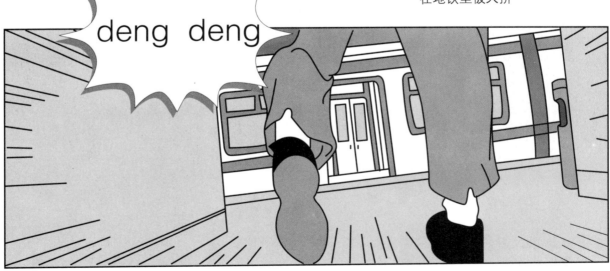

急匆匆进地铁的特写

地铁内设施的绘制

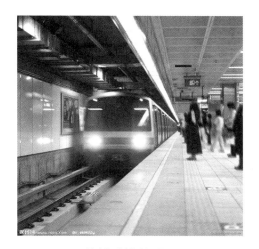

地铁进站的原图

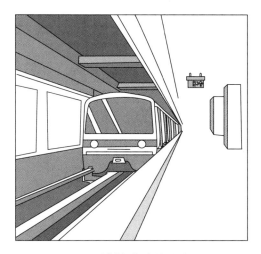

地铁进站的绘制图

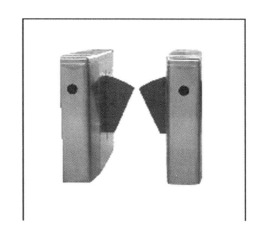

地铁进出闸的原图

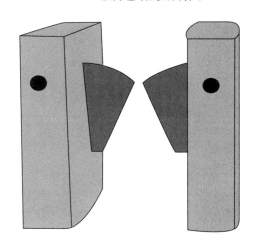

地铁进出闸的绘制图

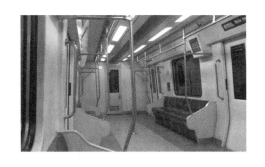

地铁车厢的原图

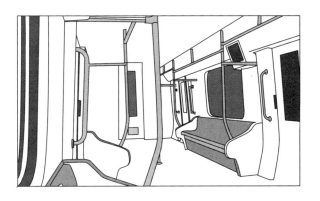

地铁车厢的绘制图

地铁内设施的画面在四格漫画中一般用作背景图，因此可以绘制得简洁些，省略那些细节部分，绘制出主体即可。

地铁里的对白

可爱猪

胖青蛙

　　可爱猪和胖青蛙来到了一座大城市，于是它们决定把这座大城市逛个遍。首先它们想到的是坐一下他们从来没有坐过的交通工具——地铁。在选好路线后，它们过完安检，站在黄线后面排着队。不久，车就来了……

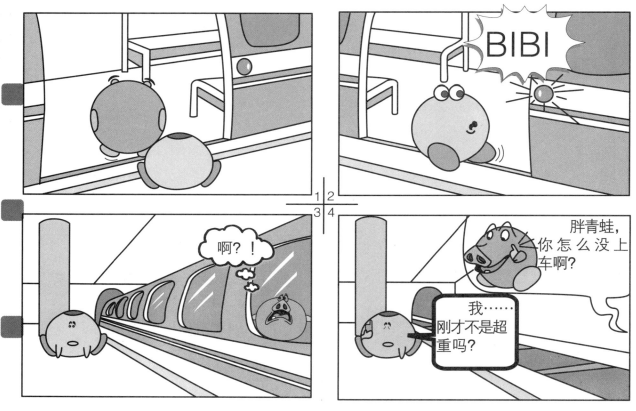

超重？？！

　　在绘制地铁里的故事时，首先绘制的就是地铁，我们在绘制地铁时要抓住主要轮廓进行绘制，在绘制人物时要抓住主人公来绘制而省略掉其他的人物。

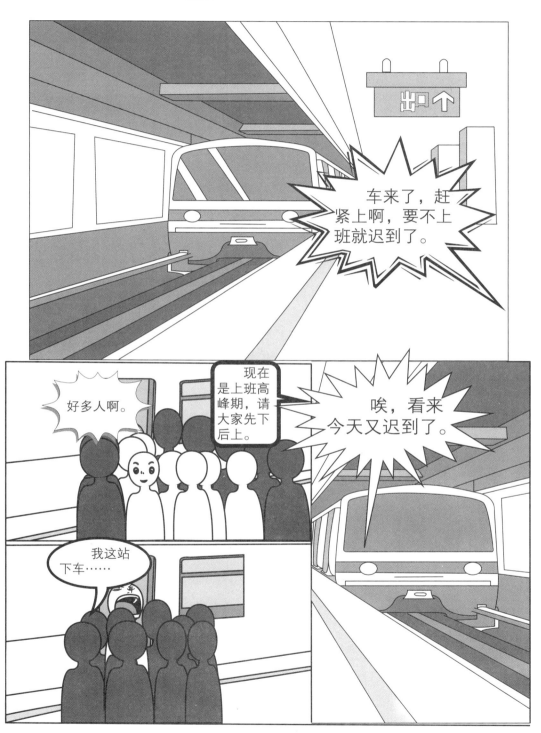

实战讲述的是地铁上下班高峰期时发生的事情，由于大家都赶着上班，导致了有些人到站却下不了车的无奈结局。在绘制时由于人物众多，所以只简单地绘制出人物的轮廓即可。

第26天　经典四格漫画的表现手法

很多经典的四格漫画在引起读者发笑的同时也告诉大家人生的哲理，这些四格漫画不仅对白经典，在表现人物神态上也有很强的渲染效果。

人物表现形式1

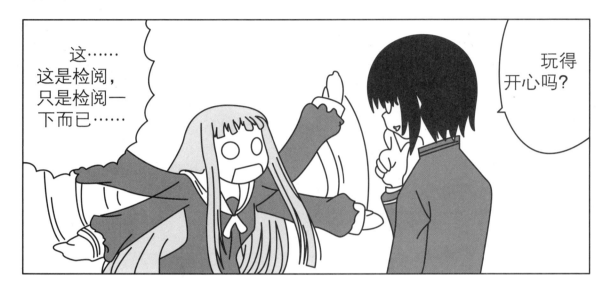

在表现人物否定某事物时，会绘制四只手来表示人物使劲摇摆双手，从而留下的残影。在双手之间画些线条来表示人物摇摆手的动作。

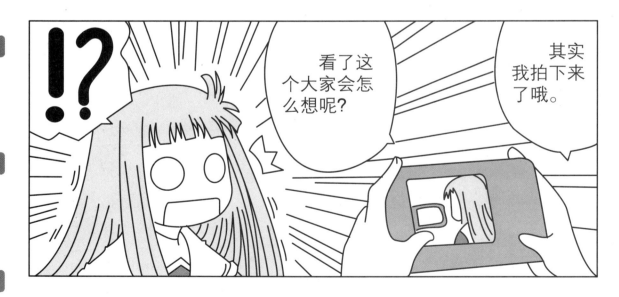

人物空洞的眼睛，张得大大的嘴巴，显然是因为被什么吓到了，在场景上的放射状线条能聚集读者的视线，突出重点。

人物表现形式2

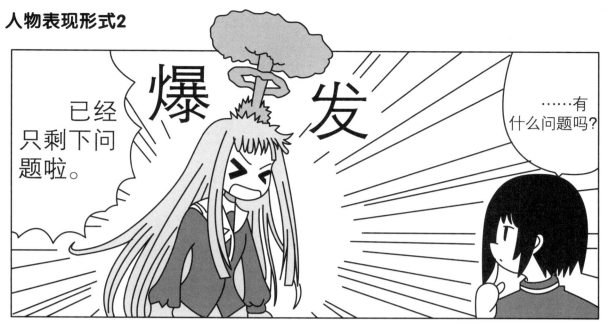

在绘制人物愤怒的神态时，先抓住人物的五官变化，如龇牙咧嘴、紧皱眉头。也可以从人物以外来表现，如头上冒出一团像炸弹爆炸后升起的烟雾。

漫画表现形式1

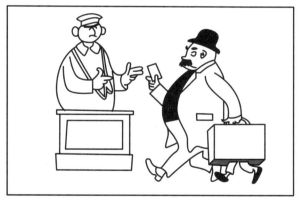

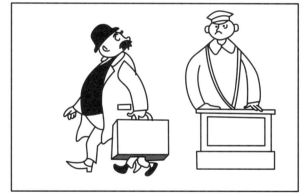

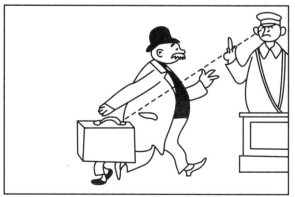

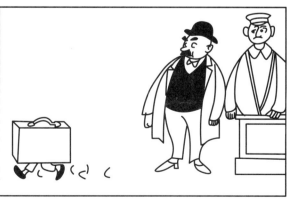

会走的箱子

有些漫画是没有对白的，只给读者一个标题，这样的漫画一般很简练，画面就是最好的对白，读者通过看漫画就能知道作者要表达的意思。

漫画表现形式2

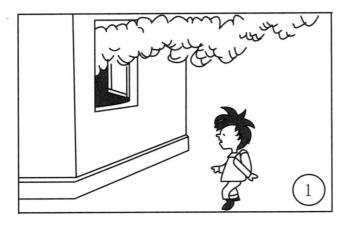

图①描述的是小明回家时看到有烟从家里的窗户里冒出来，吓了一跳。在绘制烟时可用许多小弧型叠加而成。

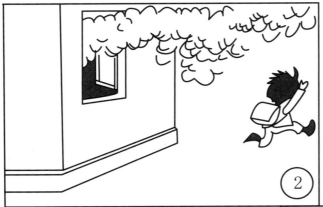

图②描述的是小明看到烟越来越大，想起旁边有自来水，赶紧跑去打水。

图③描述的是小明快速打来水，赶紧往窗户里泼去。在绘制水时，可用直线条和水滴状的图形表现。

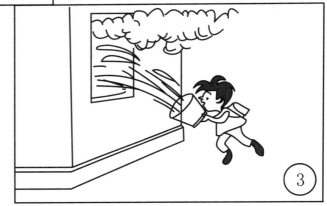

图④描述的是小明的父亲突然从窗户里探出头来，全身都湿了，原来是场误会。漫画在最后才让读者明白事情的起因。小明是好心干了坏事。

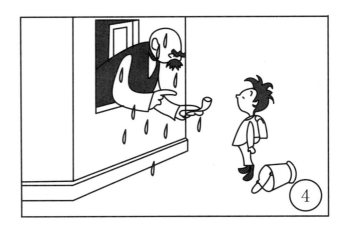

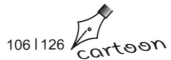

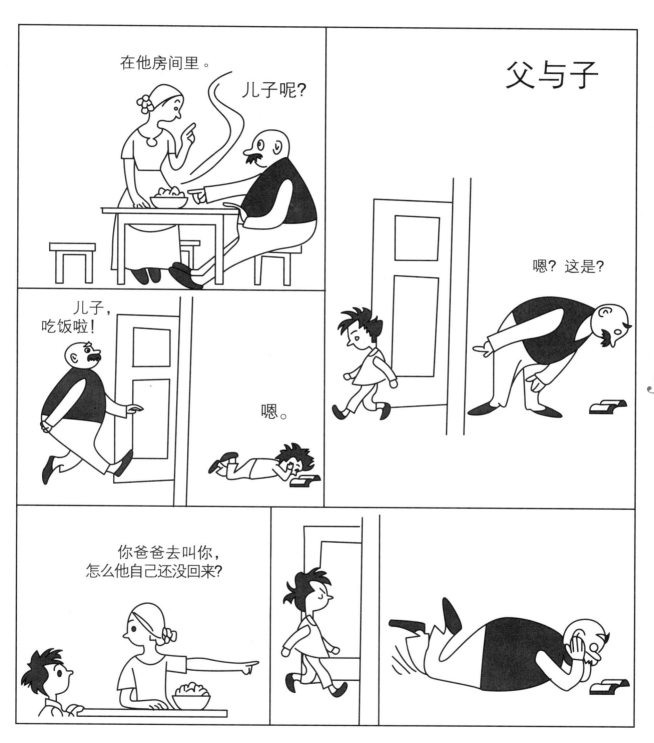

实战描述了父子之间的趣事，父亲去叫儿子吃饭，可父亲自己却没来吃饭，后来儿子只好去叫父亲吃饭。这其中身份的转换可谓经典，突出了主题。

四格漫画可谓各式各样，其中广为流传的经典对白也不少。有的是完成的四格漫画，而还有的则是生活中的经典对白，我们可以通过四格漫画的形式将对白表现出来。

经典对白之生活常识

在绘制时要将姐姐的嘴和眼睛放大，夸张地表达出姐姐焦急的心情。妹妹头上三条波浪线则表示正在发烧，向外扩散热量。

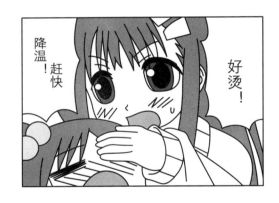

这里妹妹的眼睛用转折的直线表现其难受、无力的特征，脸部用几条斜线表现发烧时皮肤的泛红。

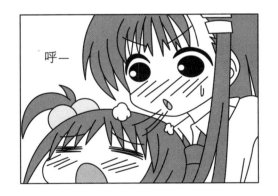

在绘制呼气时，可以用弧线表现呼出的气，同时绘制几个类似棉花的形状表现出姐姐呼气的力度。

绘制时在眼角下加上几条直线，用来表现缺氧时的脸部发青，用两道弧线表示纸板正在扇动。

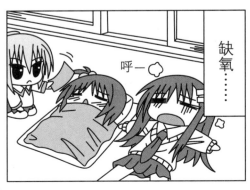

经典对白之自娱自乐

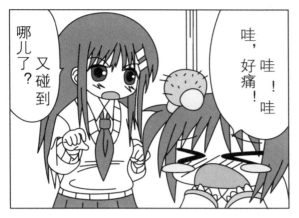

这幅图的重点在于甩手动作的表现：绘制两只右手，一只抚摸，一只甩出。中间通过两道弧线表达两只手的动作。

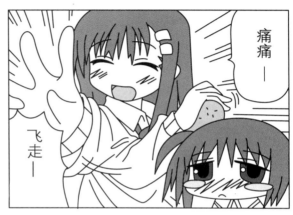

在绘制肿起的包时，在上面加上一些线头，同时颜色要与发夹区分开。眼睛则用横躺的"V"来表达，这样使人物更加可爱。

棒球手套要绘制得到位，同时人物半蹲的姿势表现出接到物体时的缓冲动作。再通过几条直线向外扩散，突出接到物体时的声音。

在绘制指点动作时要注意手部的细节，别弄错上下顺序，然后通过几条直线的扩散表现出话语是喊出来的。

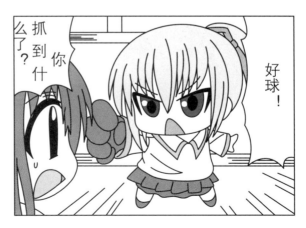

经典对白之馊主意

在绘制时要注意眼睛的方向，由于是在思考，所以将眼神的方向朝向远方，用来表现突然想到某件事物时的表情。

闭上的眼睛只需要将睫毛勾绘出来，而用手支撑头部是思考时常见的表情。在这里我们只需要用食指点在脸上即可。在绘制时注意各个手指之间的层次关系。

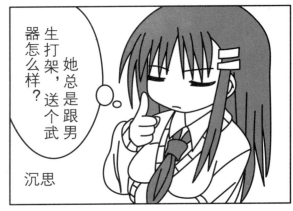

绘制前在网上搜索一些酒瓶碎裂的图片，仔细观察碎裂时碎片飞散的方向。在绘制时不用绘制太多琐碎的碎片，只需将几个大块的表现出来即可。

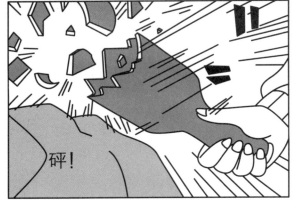

眼睛下方的直线用于表现人物的震惊、无语等表情，加上两个汗滴更加生动地表现出吃惊的状态，而脸上的横线用于表现尴尬。

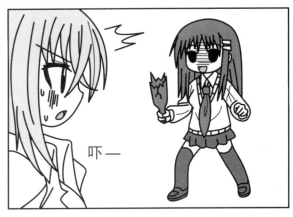

注：主角刚砸碎酒瓶就碰到了小枫，小枫还以为她要拿酒瓶去打架，两人尴尬对视。

cartoon

第27天实战

我们每个人在做事情的时候都需要动力，有了动力才会有干劲，从而用心去做好这件事。不要因为不擅长就想着放弃，给自己加油，让自己有动力去做每一件事。

今天的实战主题就是动力。给大家举的例子是用食物给自己动力，大家可以尝试用自己的创意将其表现出来。

卡通动漫

四格漫画

30日速成

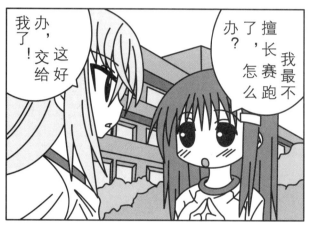

在绘制时要注意不同阶段时候的表情。由平淡过渡到夸张，特别是眼睛的差别。第一幅图里的背景可以随自己的想法去绘制，但切忌过于细致，以防把人物盖掉。

今天我们将走进生活中由一些常识而引发的小故事。有的无厘头，有的蕴含深意，让我们流连其中，体会个中深意吧。

经典对白之食物

如果对猫不了解，可以在网上搜索一些猫的坐姿图片。在绘制时绒毛可以不用表现出来，用弧线勾出轮廓即可。

在绘制时注意猫四肢的前后顺序，要绘制出层次感，同时要把握好猫四肢上的关节位置。

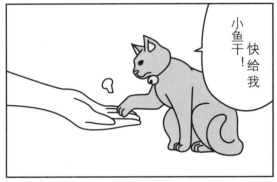

首先绘制一朵蘑菇，然后绘制一只抓着蘑菇的手。当猫见到蘑菇时，用眯起的眼睛表示不满。

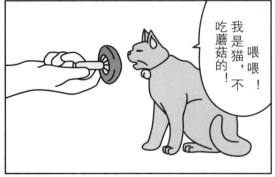

最后将逗猫的主角只绘制一个背面，但是手抓的胡萝卜要凸显出来，而此时猫的眼神则由不满变成了鄙视。

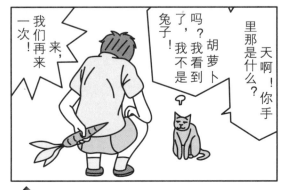

经典对白之知识

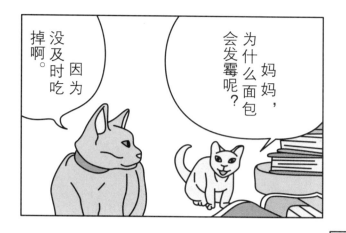

妈妈，为什么面包会发霉呢？

因为没及时吃掉啊。

首先我们绘制一些书籍和一本翻开的书。注意比例，不要在画面中占太多位置，随后绘制一只可爱的小猫和猫妈妈。

右边的场景是小猫跟着猫妈妈问问题。在绘制时要注意猫的前肢与后肢的特点。同时注意四肢的比例，避免造成四肢过长或过短对整体造成的扭曲。

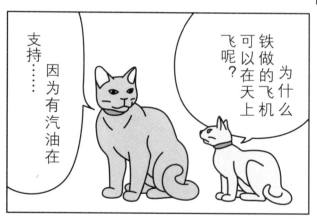

那为什么会下雨呢？

因为天气预报不准啊。

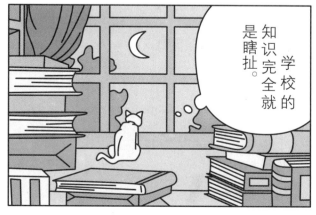

为什么铁做的飞机可以在天上飞呢？

因为有汽油在支持……

在绘制时，猫爪可以用弧线直接表现，不必太过于细致，同时注意猫在坐下时，背是弓起的。

最后的重点在于书籍的绘制。尽可能多画一些不同装订的书籍，同时书籍叠放的层次感也要表现出来。小猫坐在窗边，眺望远方，心里的想法浮现出来。

学校的知识完全就是瞎扯。

经典对白之生活

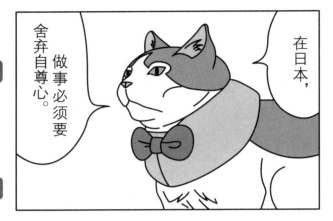

首先绘制一只猫的半身，头向上扬起，眼神望向远方。作沉思状地将语言说出。在绘制围脖和蝴蝶结时注意它们之间的层次，同时注意围脖与脖子的紧贴感。

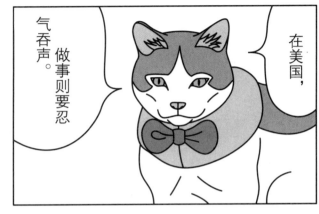

将猫转向大家，眼神与我们对视，依旧是半身。注意转正时蝴蝶结与围脖的层次感依旧要体现出来。

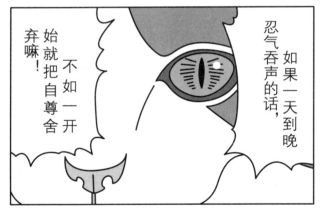

左边场景是半张猫脸的特写。在绘制时注意猫的瞳孔是细长的，同时在瞳孔周围用一些细线来表现眼神。最后将反光点绘制出即可。

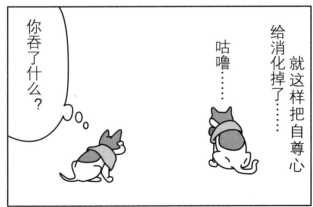

最后场景中，绘制两只猫，一只背对大家，一只侧身。然后通过想法与旁白来表现结果。

经典对白之恍然大悟

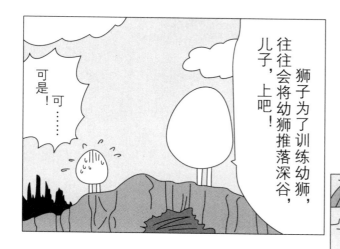

首先要绘制出悬崖以及远处的森林。然后将对话框绘制得大一些，文字可以适当放大，起到强调的作用。

接下来通过之前所学的绘制出崖边和崖底湍急的流水。蛋可以不给表情，但是要表现出惊吓！惧怕的感觉。

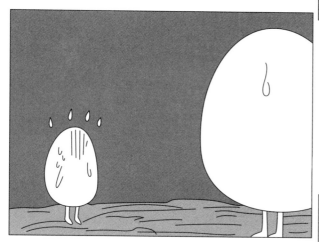

随后是父子俩的沉默。此时利用黑背景来突出他们此刻心情的沉重。让人有种恍然大悟的感觉。

最后蛋爸爸反应过来自己的身份，转过身去。避免了一场闹剧的发生。这里要注意对话框的绘制，为了表现死里逃生的紧张感，对话框用不规则的弧线来绘制。

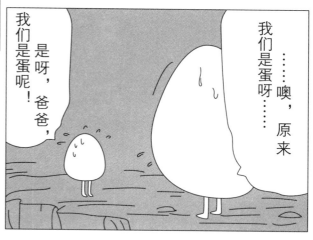

我们在日复一日忙碌的工作生活中，常常会感到麻木，胡思乱想，甚至迷失自我。而保持一颗童心，则能让我们在忙碌的工作中找到乐趣。

卡通动漫 四格漫画 30日速成

第28天实战

我们每个人都有着好玩的童心。即使你再成熟，或者你是从事各种研究工作的高级知识分子，心中总是憧憬着能随性放松一把。

今天的实战主题就是童心。给大家举的例子是间谍在逗他们的新型猫型谍报机器人，大家可以尝试用自己的创意将其表现出来。

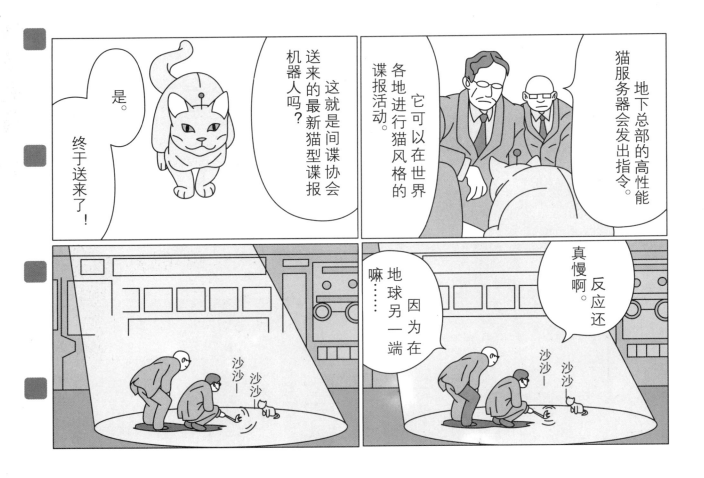

在绘制猫时注意它是机器的。所以头上的天线以及背部的锋线都要表现出来。为了突出反差，在两个人物刚出场的时候表情尽可能严肃，在随后就将他们的表情夸张化，突出前后的对比。

第29天　经典对白3

在四格漫画中，其搞笑的表现手法，幽默、经典的对白给我们留下了深刻的印象，经典的四格漫画其角色的表情、动作与其对白相辅相成。

经典对白之加菲猫1

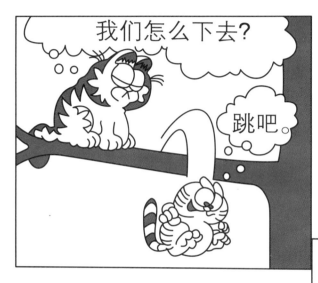

> 我们怎么下去？
>
> 跳吧。

加菲猫的形象大家都很熟悉吧，肥胖的身形，懒懒的性格是其主要特点。本对白中，加菲猫那垂下的眼皮，给人一种没精神的感觉，和他问的问题相吻合。

加菲猫看到另一只猫都敢跳下去，就觉得自己也可以，在跳的过程中还嘴角翘起，洋洋自得，认为自己比其他猫强，其表情和对白极匹配。

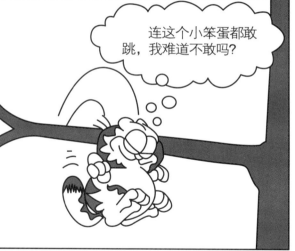

> 连这个小笨蛋都敢跳，我难道不敢吗？

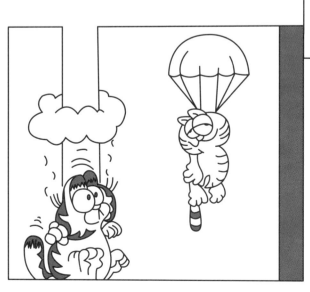

最后大家才知道加菲猫被耍了，可肥胖的加菲猫已没有了猫原有的轻盈，后果可想而知。这三张漫画中的对白简单却涵盖了作者想表现的主题，尤其是最后一张无声胜有声。

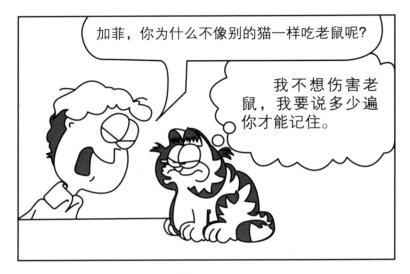

图1

图1加菲说不想吃老鼠是因为不想伤害老鼠，其实是加菲猫抓不到老鼠所找的借口而已。

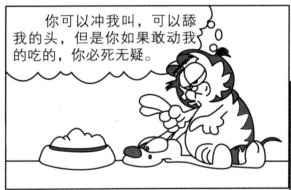

图2

图2中加菲猫抓着小狗并威胁它，在加菲看来，食物是最重要的。

图3加菲的主人问它整天睡觉是不是很无聊，而加菲的回答彻底地将慵懒一词做了完美的诠释。

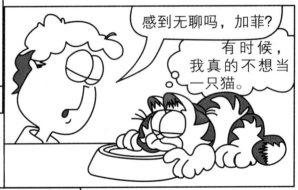

图3

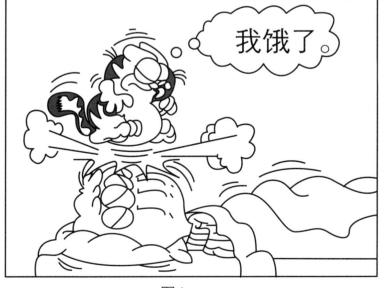

图4

图4升华了加菲猫的本性，主人还没睡醒，加菲猫想吵醒主人给他食物，夸张的表现手法把加菲猫的性格体现得淋漓尽致。

经典对白之贫穷三姐妹

经典对白之贫穷三姐妹中，年龄小、出生在贫困家庭的她们用自己的思维方式来考虑问题，让人发笑又引人深思。不仅人物的神态表现得丰富，在不同视角上人物的描写也很细致，在人物丰富的面部表情中，对白简单、明了，具体地讲述了贫穷三姐妹发生的某件事情。

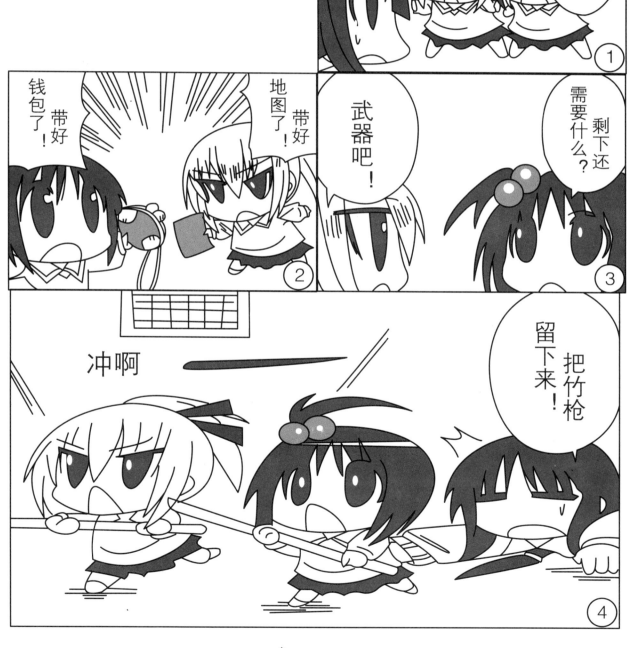

第(29)天实战

　　实战中，从标题我们可以看出主人公是出生在一个贫穷的家庭，每天上学都是跑步去。在四格漫画中，主要通过旁边的人物对话来表现主人公。这种通过旁边人物的对话来表现主题的方法常被用于四格漫画中。

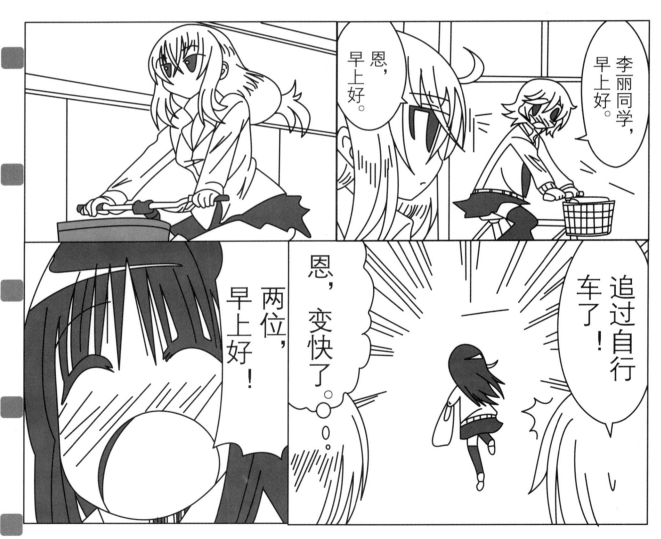

贫穷进化论　脚力篇

经典对白4

今天我们将走进工作、休闲中发生的小故事。通过漫画的形式将对白表现出来，对社会现象进行讽刺，达到警示的效果。

经典对白之促销

绘制时，要注意瓶子与人的比例。绘制得夸张一些更具视觉冲击力。同时刚开始人物的表情要自然、悠闲。

首先我们需要绘制一个装牛奶的瓶子，只要勾绘出轮廓即可。瓶子装饰可以自由发挥。

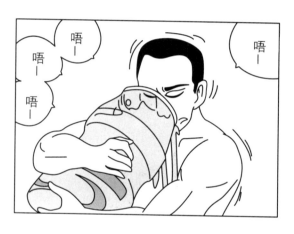

绘制时，要在人物的身体边沿加些线条与弧线，表现冷汗和颤抖的状态。同时脸部表情要绘制得痛苦一些。

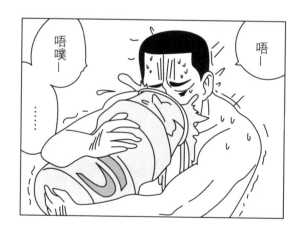

人物张开的双臂要绘制得自然一些，多用连贯的弧线。同时人头要上扬，但是嘴角渗出的牛奶要着重表现出来。

经典对白之怨恨

击剑是项竞技运动。凡是比赛都少不了裁判，平时我们对裁判的不公只能抱怨，今天我们就在漫画中狠狠收拾一顿那些不公的裁判。

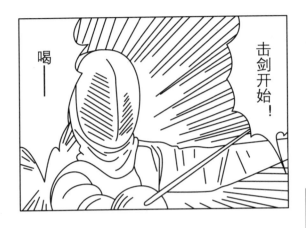

首先找一套击剑用服，或者搜点击剑的图片观察服装的特点。然后将其轮廓绘制出来。背景的线条表示人物的冲刺方向。

第二张图要与第一张相对，注意翻面时候身体各部分的比例。

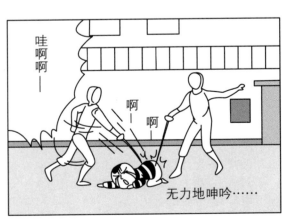

镜头拉远，正好选手在刺一个裁判，此时裁判应当绘制得肥头大耳，一眼看上去就是不公正的脸。

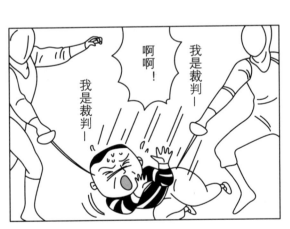

在绘制时，将两个击剑手的身姿绘制得飘逸一些，用于表现他们此时心情的愉悦。

经典对白之难以置信

平时运气不佳的大部分人，当突如其来的惊喜落到他们身上时，往往会难以置信，甚至受不了冲击而崩溃。

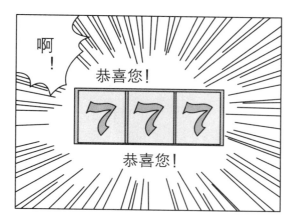

在绘制前要先了解博彩机中奖的方式。然后将其绘制出来，只需绘制出中奖的那部分。然后通过斜线来表现视觉上的冲击。

随后将镜头拉远，可以发现一个玩家正一脸诧异地站在机器面前，边上跟着一个服务员。此时玩家脸上的虚汗以及张嘴诧异的表情要绘制到位。

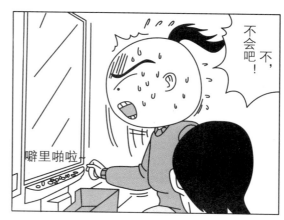

将镜头继续拉远，突出表现人物不停摇头点头的姿势，同时人物身边加上一些线条，表示颤抖。

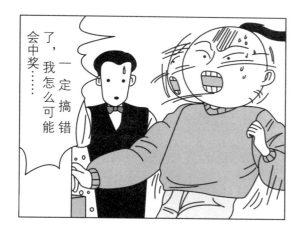

最后人物飞奔而出，同时泪流满面。此刻，人物已经因为接受不了现实而崩溃，只留下了一个诧异的服务员。

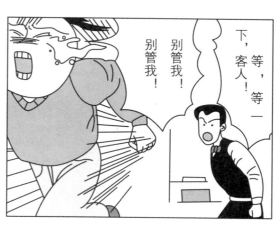

经典对白之求助

如今，人们的生活越来越国际化，学会多种语言可以说是我们的必修课。

在绘制时，人物的背景要根据人物此刻的心情尽情绘制，同时注意背景不必太过细致，避免宣宾夺主。

17000 z

好贵喔~
又没办法低价买

试试国际公用语言
英语吧

也许韩国人不会
那么怕英语

好!
目标锁定!

礼貌地

Excuse me,
can you
help me
to buy the
bow ?
I will pay
that......

经典对白之白忙活

　　当你饶了一大圈却发现答案就在面前时，会有什么感觉？现在就让我们体会一下这种感觉吧。

用直白的轮廓勾绘出人物此时的心理活动。

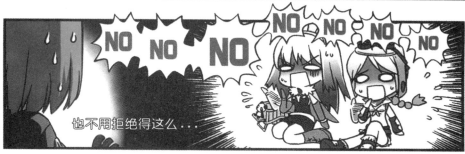

将嘴巴拉长，用翻白眼表示对某一事物的惧怕，同时利用背景强化这一特点。

在绘制时，要注意将人物无力、苦恼的感觉表现出来。

第30天实战

当我们去旅游或者出差时，最害怕的就是路上出意外。今天的实战就让我们来表现一下这种情景吧。

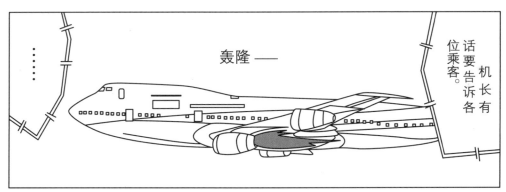

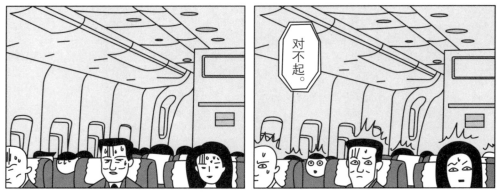

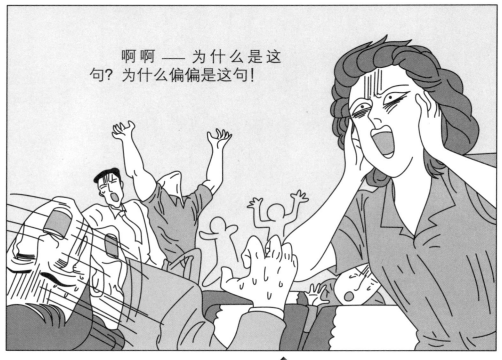